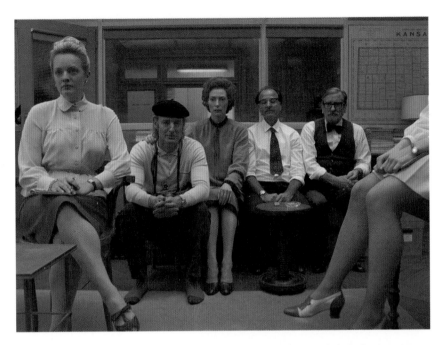

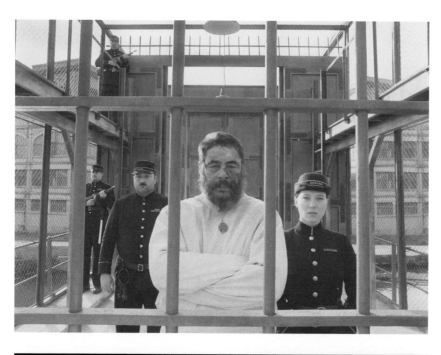

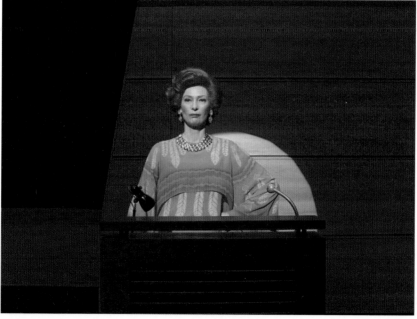

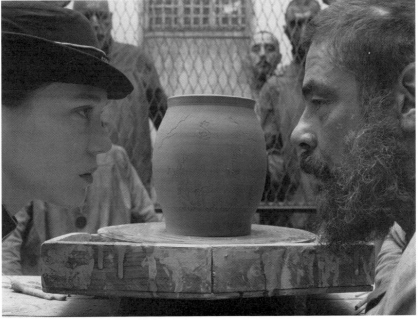

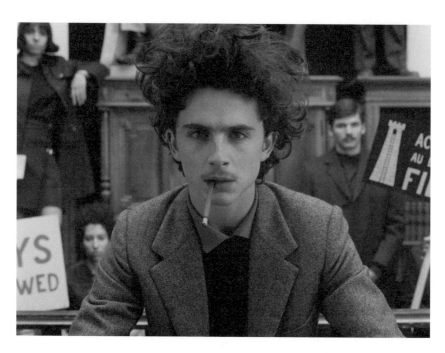

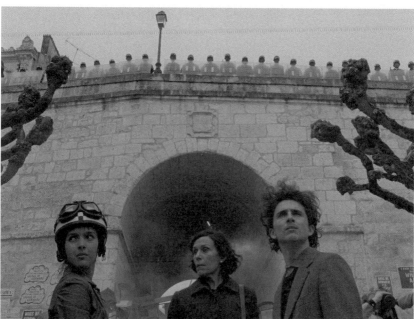

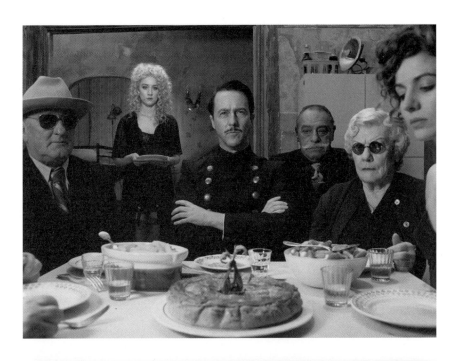

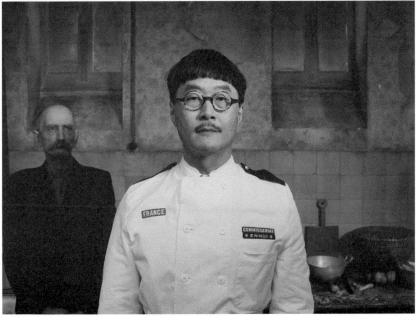

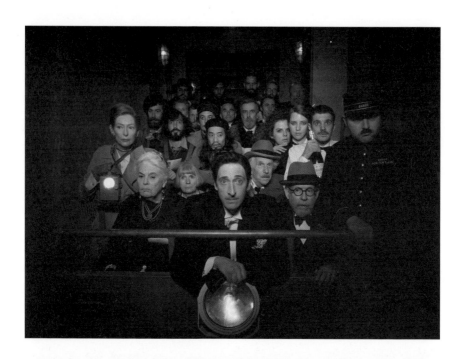

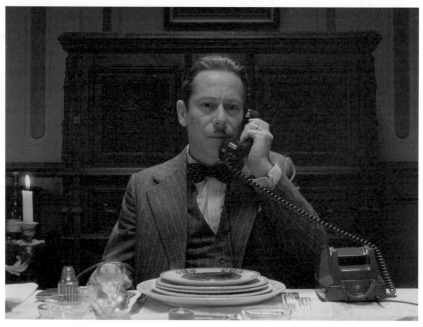

OF THE LIBERTY, KANSAS EVENING SUN

[THE] FRENCH DISPATCH

法蘭西特派週報

堪薩斯州自由城太陽晚報

A FILM BY WES ANDERSON

STORY BY WES ANDERSON, ROMAN COPPOLA
HUGO GUINNESS & JASON SCHWARTZMAN

譯者 葉中仁

關於《法蘭西特派週報》，
我想知道的九（或十）件事

對談人：魏斯·安德森、華特·多諾修（Walter Donohue）

一、這部電影的構想，究竟是從何時何處萌芽？（我的意思是，怎麼會想到用文學期刊當電影的基礎？）

在德州，我還是個少年的時候。我在學校圖書館讀《紐約客》（New Yorker）雜誌，好奇裡頭到底都在說些什麼。

　　不過，這個構想束之高閣許多年，因為我沒真的想出關於雜誌的電影可以發生什麼事。後來我想到，電影裡的雜誌也許可以像個容器，將其他主題的故事盛裝在一起。我猜想，或許雜誌就是這麼回事吧。

二、這場冒險（電影創作）是從何開始？

我和羅曼·柯波拉（Roman Coppola）、雨果·堅尼斯（Hugo Guinness）、傑森·薛茲曼（Jason Schwartzman）一起合作故事的發想。雨果和我花比較多時間在畫家的故事上。羅曼、傑森和我在義大利一起寫了廚師的故事。因為我們都認識比爾·莫瑞，所以打從一開始就是以他

來設想豪威瑟這個角色。然後是在羅德島一間美好的老飯店裡，我們（和歐文・威爾森）構想出賽澤瑞克的故事，在一個冬日的海邊。

三、一開始構想時，你心目中有沒有這種多段式電影過去的例子？（拍一部實際上是由多部電影構成的電影，這還算是電影嗎？還是說，它最後比較像電視？）

最好的多段式電影（對我而言）是由同一位導演來負責。我喜歡六〇年代一些多段式電影中的某些個別短片，像是改編愛倫坡小說的《勾魂懾魄》（*Spirits of the Dead*）[1] 電影中，費里尼拍攝的短片〈托比・丹米特〉（Toby Dammit），或是《1965眼中的巴黎》（*Paris vu par . . .*）裡頭尚－丹尼爾・波萊（Jean-Daniel Pollet）拍攝的故事。不過，我真正的最愛是維托利歐・狄西嘉（Vittorio De Sica）的《拿坡里黃金》（*The Gold of Naples*）和麥克斯・歐夫斯（Max Ophüls）的《歡愉》（*Le Plaisir*）。我不確定這種做法是否讓它們像電視影集，不過，如果你的影片夠好的話，或許不必刻意區別這兩者？

四、我有個畫家朋友，我看過他把一個具象的物件逐步轉化為最終的抽象作品。是否這是西蒙對於羅森塔爾的作品如此關鍵的原因？

西蒙的角色在我們的故事裡算是關鍵人物。少了她，什麼事都不會發生。西蒙帶出了故事的智慧和方向。

五、能否說一下你和桑德羅·柯普（Sandro Kopp）如何合作創造這些畫作？你如何找到適當的文字來闡述抽象的東西？

我想，我就是看著他怎麼做，然後試著幫助他繼續下去。一步一步來。有些時候，光是旁邊有人跟你說「試試看這個」，就已經管用了，因為它可能開展出任何新的方向。我喜歡桑德羅為我們故事畫的作品。我認為他非常稱職。

他也扮演了演員東尼·雷佛羅利的右手。貨真價實的右手。因為所有年輕的摩西·羅森塔爾作畫的鏡頭，都是桑德羅的手代替東尼的手伸進景框裡。

六、如果〈具體藝術傑作〉這段故事是用彩色畫面呈現，畫作的衝擊力是否就不一樣了？

艾米爾·德·安東尼奧（Emile de Antonio）的《繪畫大師群像》（*Painters Painting*）──我很喜歡的片子──讓我想到拍攝時只讓畫作呈現彩色。因為他是這樣做的。我想以他而言，或許是為了多省一點電影膠卷，留給影

片裡專訪的部分——但效果很美。而且它也是部很有意思的電影。

此外：布萊恩·狄帕瑪（Brian De Palma）在六〇年代中期，為紐約現代美術館（MOMA）的歐普藝術展開幕所做的短紀錄片《感應之眼》（*The Responsive Eye*）。我也很喜歡。

七、法國 1968 年的「五月革命」為何會被你選為第二個故事的時代背景？它算是你過去在法國種種生活點滴的產物嗎？是否有些個人的連結？

梅薇思·蓋倫特是我的靈感來源。她在 68 年「五月學運」以外國人身分待在蒙帕拿斯（Montparnasse）[2] 的經驗：特別讓我有所感觸。我在巴黎的公寓離她住的地方相隔不到一個街區，我也喜歡她對這一帶的描述。我喜歡她的筆調和整體的分析：清晰、敏銳、有時候甚至是直率的批判——但摻雜了深刻的情感和理解。她聆聽，並且有自己的觀點。她看待年輕人的方式不同於年輕人看待自己的方式，也不同於他們父母看待他們的方式。她覺得這些年輕人很有趣，也很煩人，讓人想翻白眼。她是真心喜愛並欣賞他們。

八、綁匪們那頓晚餐的實際菜色是怎麼想出來的？（我

再也不吃小蘿蔔了。）

我想，也許我是根據李伯齡（A. J. Liebling）的評論來做一些變化——只不過改為設定做給警察吃的。

九、你怎麼設計菜色，讓它們不負涅斯卡菲的「頂級名廚」地位？

這部分其實是羅曼（柯波拉）負責的。他負責每個鏡頭、每一道菜，讓它們有模有樣。我們的餐點有點算是概念式的，廚藝部分則比較像一場煙火秀。

十、以新聞編輯室為背景的電影，你最喜歡哪一部？

《小報妙冤家》（*His Girl Friday*），是我最喜歡的這類電影之一。

　　不過：我們也愛劉易斯·邁爾斯通（Lewis Milestone）的《犯罪的都市》（*The Front Page*）。你們也知道，它是更早之前的翻拍作品。³

《法蘭西特派週報》

堪薩斯州自由城太陽晚報

謹獻給：[4]

哈洛德・羅斯（Harold Ross）

威廉・蕭恩（William Shawn）

羅莎蒙・貝尼爾（Rosamond Bernier）

梅薇思・蓋倫特（Mavis Gallant）

詹姆士・鮑德溫（James Baldwin）

A. J. 李伯齡（A. J. Liebling）

S. N. 貝爾曼（S. N. Behrman）

莉蓮・羅斯（Lillian Ross）

珍妮特・福蘭娜（Janet Flanner）

盧克・桑特（Luc Sante）

詹姆斯・瑟伯（James Thurber）

約瑟夫・米契爾（Joseph Mitchell）

沃克特・吉布斯（Wolcott Gibbs）

聖克萊爾・邁凱威（St. Clair McKelway）

韋德・梅塔（Ved Mehta）

布倫丹・吉爾（Brendan Gill）

E. B. 懷特（E. B. White）

凱薩琳・懷特（Katharine White）

主創團隊

導演
魏斯・安德森

編劇
魏斯・安德森

故事
魏斯・安德森

羅曼・柯波拉

雨果・堅尼斯

傑森・薛茲曼

製片
魏斯・安德森

史蒂芬・瑞爾斯（Steven Rales）

傑瑞米・道森（Jeremy Dawson）

演職員表

柴菲萊利　提摩西・夏勒梅
Zeffirelli　Timothée Chalamet

茱麗葉　萊娜・寇德里
Juliette　Lyna Khoudri

〈警察局長的私人餐廳〉
（The Private Dining Room of the Police Commissioner）

羅巴克・萊特　傑佛瑞・萊特
Roebuck Wright　Jeffrey Wright

警察局長　馬修・亞瑪希
The Commissaire　Mathieu Amalric

涅斯卡菲　史蒂芬・朴
Nescaffier　Stephen Park

訃告（Obituary）

小亞瑟・豪威瑟　比爾・莫瑞
Arthur Howitzer, Jr.　Bill Murray

單車記者（The Cycling Reporter）

荷柏聖・賽澤瑞克　歐文・威爾森
Herbsaint Sazerac　Owen Wilson

尼克叔叔　鮑伯・巴拉班
Uncle Nick　Bob Balaban

喬叔叔　　亨利・溫克勒
Uncle Joe　Henry Winkler

「嬤嬤」烏普舒・克蘭派特　露薏絲・史密斯
Upshur "Maw" Clampette　Lois Smith

年輕的羅森塔爾　東尼・雷佛羅利
Young Rosenthaler　Tony Revolori

獄警　德尼・梅諾謝
Prison Guard　Denis Ménochet

裁判長　賴瑞・派恩
Chief Magistrate　Larry Pine

侍者　巴勃羅・保利
Waiter　Pablo Pauly

女友　莫嘉娜・波蘭斯基
Girlfriend　Morgane Polanski

餐飲主管　菲利斯・莫阿提
Head Caterer　Félix Moati

米奇米奇　穆罕默德・貝爾哈吉
Mitch-Mitch　Mohamed Belhadjine

維特爾　尼可拉・阿文尼
Vittel　Nicolas Avinée

保羅・杜瓦　克里斯多夫・沃茲
Paul Duval　Christoph Waltz

B 太太 Mrs. B.	西西莉·迪·法蘭斯 Cécile de France
B 先生 Mr. B.	法蘭西喜劇院的吉翁·加 里恩 Guillaume Gallienne de la Comédie-Française
教官 Drill-Sergeant	魯伯特·佛列德 Rupert Friend
莫利索 Morisot	亞歷克斯·勞瑟 Alex Lawther
米奇米奇舞台演出者 Mitch-Mitch on stage	湯姆·哈德森 Tom Hudson
茱麗葉友人 Juliette's Friend	莉莉·塔耶布 Lily Taïeb
談判專家 Communications Specialist	史蒂芬·巴克 Stéphane Bak
花椰菜 Chou-fleur	伊波利特·吉哈多 Hippolyte Girardot
談話節目主持人 Talk-Show Host	李佛·薛伯 Liev Schreiber
「神算」亞伯特 Albert "the Abacus"	威廉·達佛 Willem Dafoe
「司機」 The Chauffeur	艾德華·諾頓 Edward Norton

一號毒品成癮者／舞女　　瑟夏・羅南
Junkie/Showgirl #1　　Saoirse Ronan

吉吉　　文森・艾特・赫拉爾
Gigi　　Winsen Ait Hellal

媽媽　　茉莉瑟特・庫維達
Maman　　Mauricette Couvidat

警探　　達米安・博納爾
Police Detective　　Damien Bonnard

巡警莫泊桑　　羅多爾・保利
Patrolman Maupassant　　Rodolphe Pauly

二號毒品成癮者／舞女　　安東妮亞・德斯普拉
Junkie/Showgirl #2　　Antonia Desplat

赫米仕・瓊斯　　傑森・薛茲曼
Hermès Jones　　Jason Schwartzman

編審　　費雪・史蒂夫
Story Editor　　Fisher Stevens

法律顧問　　葛芬・唐納
Legal Advisor　　Griffin Dunne

女校友　　伊莉莎白・摩斯
Alumna　　Elisabeth Moss

開心作家　　沃利・沃達斯基
Cheery Writer　　Wally Wolodarsky

校稿員　安潔莉卡・貝特・費里尼
Proofreader　Anjelica Bette Fellini

敘事者　安潔莉卡・休斯頓
Narrator　Anjelica Huston

監製

史考特・魯丁 Scott Rudin

羅曼・柯波拉 Roman Coppola

韓寧・莫芬特 Henning Molfenter

克里斯多夫・費瑟 Christoph Fisser

查理・沃布肯 Charlie Woebcken

攝影指導

羅勃・約曼（美國電影攝影師協會）

Robert Yeoman, A.S.C.

美術指導

亞當・史托克豪森 Adam Stockhausen

服裝設計

米蓮娜・卡諾尼諾 Milena Canonero

剪輯

安德魯‧魏斯布倫（美國電影剪接師協會）

Andrew Weisblum, A.C.E.

音樂

亞力山卓‧德斯普拉 Alexandre Desplat

鋼琴獨奏

尚－伊夫‧提鮑德 Jean-Yves Thibaudet

音樂總監

藍道爾‧珀斯特 Randall Poster

賈維斯‧寇克 Jarvis Cocker

＊飾演歌手「高人」（Tip-top），翻唱

克里斯多夫（Christophe）單曲 "Aline"

梳化指導

法蘭西絲‧漢農 Frances Hannon

共同製片人

奧塔薇亞‧佩瑟爾 Octavia Peissel

製片主任

菲德瑞克‧布倫 Frédéric Blum

美國選角

道格拉斯・艾貝爾（美國選角協會）

Douglas Aibel, C.S.A.

法國選角

安多瓦涅特・布拉 Antoinette Boulat

英國選角

吉娜・傑 Jina Jay

第一副導演

班・霍華德 Ben Howard

特殊攝影組

羅曼・柯波拉

額外特殊攝影／選角

馬丁・史卡利 Martin Scali

製片經理 博傳德・傑拉德

Bertrand Girard

動畫剪輯 愛德華・博許

Edward Bursch

場務領班	桑傑・薩米
	Sanjay Sami
分鏡藝術家	傑・克拉克
	Jay Clarke
燈光師	葛瑞果里・佛羅門汀
	Grégory Fromentin
服裝管理	派翠夏・科林
	Patricia Colin
第一攝影助理	文森・史克提特
	Vincent Scotet
服裝設計助理	拉法雅・凡塔西亞
	Raffaella Fantasia
道具師	艾卡特・弗里茲
	Eckart Friz
原著音樂指揮	康拉德・波普
	Conrad Pope
現場道具	貝諾瓦・厄林
	Benoit Herlin
	提爾・森恆
	Till Sennhenn
原著音樂錄音和混音	賽門・羅德
	Simon Rhodes
現場木工	羅曼・伯格
	Roman Berger

音效剪輯與整合混音	韋恩・勒莫
	Wayne Lemmer
	克里斯多夫・史卡拉波休
	Christopher Scarabosi
協同製片人	約翰・皮特
	John Peet
	班・艾德勒
	Ben Adler
音樂剪輯	羅賓・班頓
	Robin Baynton
場記	傑克森・馬盧
	Jackson Malle
	茉莉・羅森布拉特
	Molly Rosenblatt
混音師	尚－保羅・穆格
	Jean-Paul Mugel

OF THE LIBERTY, KANSAS EVENING SUN

[THE] FRENCH DISPATCH

法蘭西特派週報

堪薩斯州自由城太陽晚報

訃告

（頁 4 - 22）

插入：

週刊雜誌「訃聞版」上一則訃告的打樣（剛印出來，上面有裁切和套印的十字標），黑色線稿插圖：一罐翻倒的墨水瓶流出一灘墨水。

標題：

<div align="center">

紀念專輯

〈總編輯，享壽七十五歲〉

作者：編輯部同仁

</div>

插入：

漫畫：畫中的男子高大、禿頭、略胖、戴著眼鏡，耳朵上夾著一支鉛筆。圖說：「小亞瑟・豪威瑟，報社發行人之子，本雜誌創辦人。」[5]

外景，街角，白天

▲一棟磚石建築，看起來灰濛濛的（一如這座法國城市四處可見的建築物外觀）[6]，五層樓高，住家與辦公室雜處。建物微微往一邊歪斜，樓頂上有一排橫幅的鑄鐵焊接招牌寫著「法蘭西特派週報（堪薩斯州自由城太陽

晚報）」。建物的地面樓層是雜誌運送出入口，旁邊緊鄰一間狹小、繁忙的小酒館，條紋遮陽篷上有個霓虹招牌寫著「酒吧、香菸、報紙」。這裡的地鐵站名：印刷工人區。

▲一個聲音開場（美國口音，帶學究氣的女性）：

週報同仁（旁白）
一切是從一次度假開始的。

卡接：

▲轉盤上的一個餐盤。它在轉盤上不停被人轉動，並飛快放上下列物件：一個濃縮咖啡小杯子、一小壺咖啡、一小杯熱牛奶；半瓶冰白酒，瓶子上凝結著水氣；一杯一根指頭高的鮮紅色調酒；一杯裝在矮腳杯裡的琥珀色開胃酒；一小杯淡墨色餐後酒（往裡頭打一個蛋，加兩匙辣醬，再加入一顆從牡蠣殼裡小心刮下的生蠔）；小杯巧克力聖代、瓶裝可樂、一包香菸加一盒火柴；一小杯水，往裡頭丟入發泡錠，冒出氣泡。

週報同仁（旁白）
小亞瑟‧豪威瑟，大學一年級新鮮人，亟欲逃離他在北美大平原上的光明未

來，說服了他的父親（《堪薩斯州自由城太陽晚報》老闆）資助他飛越大西洋，讓這趟旅行成為他學習家族事業的機會，透過週日發行的《野餐》雜誌為美國本地讀者提供一系列旅遊專欄。

▲餐盤被端起、送出，上頭的杯子微微顫動，但仍在一名穿著黑色背心、白色長圍裙的老練侍者以手掌與指尖托起的餐盤上，穩定、快速地遠離攝影鏡頭。

外景，後院，白天

▲同一座建築的院子裡，一間以塑合板搭蓋屋頂的小屋、一個煤箱、幾捆漿紙、 堆果皮與麵包屑、果殼，以及一群披斗篷、戴帽子、穿短褲的小學生。他們正在吃碎掉的泡芙，用綁氣球的細棍戳弄一個在睡覺的流浪漢。餐館的後門猛地被打開，孩子四散跑開，侍者出現。在寬幅、垂直的景框中，他飛快地上樓（經過三道樓梯、兩條通道，爬上一個梯子）。同一時間，訃告持續被唸出：

週報同仁（旁白）
接下來的十年間，他集結了當時最好

的旅外記者，使《野餐》搖身一變為
《法蘭西特派週報》：一本時事報導
週刊，主題涵蓋全球政治、高尚與通
俗藝術、時尚、美食／美酒，以及發
生在遙遠世界的角落、各色各樣的人
情故事。他將全世界帶給堪薩斯。

外景，職員專用樓梯，白天

▲最頂層的樓梯間過道，門板上一塊用釘子懸掛的紙板
上寫著：「安靜！作家寫作中。」侍者拉動一條門鏈，
用屁股把門推開，倒退著進了門，然後喝了一口碳酸蘇
打水，再抬腳一勾，把門關上。

<div align="center">

週報同仁（旁白）

他旗下的作家群，作品盤據了美國所
有優秀圖書館的架上。

</div>

蒙太奇：

▲一間辦公室裡，書架上滿是藝術書籍和剪報，牆壁從
上到下釘滿現代藝術的明信片。更衣屏風後頭，一個女
人把睡衣掛到屏風上（沒露臉）。

週報同仁（旁白）

貝倫森。

▲另一間辦公室，井然有序堆著橡膠鞋套、健行手杖、帽子、雨衣、皮靴、照相機、雙筒望遠鏡、筆記本、地圖，以及一台倒著放的自行車，其中一只輪胎洩了氣。一名男子站在腳凳上，半個身子在畫面外，正在翻找置物櫃最上方的東西。

週報同仁（旁白）

賽澤瑞克。

▲一間極簡樸的白色辦公室，裡頭只有一張橡木書桌、一把橡木椅。一名女子背對鏡頭坐在桌前，抽著香菸。

週報同仁（旁白）

奎曼茲。

▲一間以鮮紅、淺紫、黃綠色調過度裝飾的辦公室，擺著阿多尼斯[7]的大理石半身雕像。一張印花棉布沙發躺椅的床尾，一雙穿著帆布鞋的腳入鏡。

週報同仁（旁白）

羅巴克・萊特。

▲發稿間裡，一名魁梧男子（前美式足球四分衛）的襯衫袖子往上捲、帽子往後戴，在用右手修改手寫稿的同時，左手也以每分鐘四十字的速度在飛快打字。

週報同仁（旁白）

有記者以他每分鐘產出的高品質文句，被譽為當今世上最優秀作家。

▲檔案室裡，一個臉上長著雀斑的瘦子閒閒沒事，一邊讀著同義詞詞典、一邊吃餅乾，還笑出聲來。

週報同仁（旁白）

也有人三十年來沒寫完一篇文章，但不時開心地出沒在公司走廊上。

▲一座正規大花園裡（花團錦簇），一名戴深色墨鏡、身材高大的加爾各答人，聆聽、點頭，手上拿著盲人點字板和點字筆在做筆記，一位年輕女助理在他耳邊輕聲說明。

<div align="center">

週報同仁（旁白）

</div>

一位世人不知道他其實失明的盲眼作
家，透過他人的眼睛孜孜不倦地寫
作。

▲黑板前，一名梳包包頭的校稿員正在解析一個句子的
語法：「他們將不會注意到，在破舊地毯的某個角落底
下有一張被人撕碎的帽子領取存根，而這頂帽子正孤零
零躺在尼科森和他的同夥被逮捕的那個平凡小鎮的郊區
公車總站衣帽間上層架子上。」

<div align="center">

週報同仁（旁白）

</div>

一位專業無庸置疑的語法專家。

插入：

▲一隻右手用細長的畫筆描出自己左手的輪廓線，接著
飛快用它畫出一隻生動但風格獨特的火雞。

<div align="center">

週報同仁（旁白）

</div>

赫米仕・瓊斯負責封面插畫。

卡接：

▲一名身材矮小、鬈髮有如一顆菊苣的男子坐在製圖桌前，一臉滿意的樣子，深情地為他的畫添上羽毛。

週報同仁（旁白）
小亞瑟對他的作家們是出了名的呵護備至，但是對週報的其他成員就沒那麼客氣了。

▲腳步聲驟停，一根手指出現在鏡頭中：

豪威瑟（畫外音）
喔，不。這是什麼？我要的是火雞，有填餡，烤好的！跟所有配料一起上桌，還有那些清教徒移民先賢[8]——

卡接：

▲會計在用計算機整理報帳收據，一個沒對焦的人影在前景來回走動。

週報同仁（旁白）
他的財務管理系統錯綜複雜，卻能運作無誤。

豪威瑟

往後十五年，每星期付給她一百五十
法郎，而且扣掉開銷後每個字給她五
美分。

卡接：

▲一扇嵌有毛玻璃的門，玻璃上寫著：總編輯辦公室。
隔著窗，一個人影站著聽另一個坐著的人影說話。

週報同仁（旁白）

關於寫文章，他最常掛在嘴邊的建議
很簡單（也許是穿鑿附會）：

豪威瑟

試著讓它看起來像你是刻意要這樣寫
的。

外景，獨棟豪宅，白天

▲一棟安妮女王風格⁹的宅邸，座落在美國中西部某個
古老城市最體面的大街上。宅邸前，一名穿著制服的司
機站在一輛七〇年代中期風格的靈車旁等候。

週報同仁（旁白）

離開整整五十年後，他又回到了自由城，為了自己喪禮
的緣故。此時，雜誌在全球五十個國家的總發行量超過
五十萬份。

卡接：

▲大廳裡一具敞開的棺柩，裡頭有：一個用繩子俐落綁
好的籃子、一台可攜式打字機、厚厚一疊白紙，還有一
具屍體（年近八十，高大、禿頭、肥胖、戴眼鏡）。

週報同仁（旁白）
長方形藤編籃裡有許多胸章、徽章、
官方最高榮譽證明，全被放在他的身
旁陪葬，另外還有一部安德瑞堤打字
機（Andretti）和一令[10] 用三層纖維紙
漿製成的高級埃及棉打字紙。

外景，平原上的墓園，白天

▲冬日下午的偏僻墓園：蒼白的天空，蒼白的大地。一
台二衝程挖土機催動油門，引擎發出爆響，忙著在凍結
的大地上翻掘。

週報同仁（旁白）

他的葬禮低調、簡樸，一如編輯這份
工作。

卡接：

▲長長的走廊上，鏡頭跟著手捧點心盤的侍者。他一個
房間一個房間尋找。每個位子上都沒人。

週報同仁（旁白）

他在遺囑中要求，從他死後的即刻起：

插入：

▲一份標示為「遺囑」的法律文件，頁面空白處點綴著
用藍筆寫的編輯評語、訂正或「保留」等修改意見（例
如「用 liquify 比用 melt 更好」），每一處都標有小亞瑟・
豪威瑟的姓名縮寫 A.H.Jr.。這段畫面由豪威瑟自己口述：

豪威瑟（旁白）

銷毀印刷機，清空編輯部辦公室並出
售；付給員工大筆獎金並解除聘雇合
約；雜誌終止發行。

卡接：

▲一整疊用麻繩捆綁的雜誌重重放在人行道上。一名報販拾起這疊雜誌，拿起這最後一期雜誌的其中一本，用夾子掛在報攤的遮棚上。封面插圖：傾倒墨水的圖案在這裡變成彩色印刷，底下的標題字：1925 － 1975。

週報同仁（旁白）
於是，發行人的訃聞也成了這本刊物
的訃聞（當然，所有的訂閱戶，都會
按照比例收到未出刊期數的退費）。

室內，編輯室，白天

▲一面牆壁上貼著一張褪色的堪薩斯州地圖，另一面牆上是最新一期刊物的內容規畫，包括目次、用字卡標記的文章、作者名、文章頁數，以及完成進度等等。一張桌子前，校稿員皺著眉頭翻看手稿，（穿著長襪的）一條腿像鐘擺般擺動著。沙發上，編審和法律顧問兩人咕噥著，一邊搖頭一邊在校樣上做標注。角落裡，開心作家正在讀一本年鑑，一邊吃著蝴蝶脆餅。

▲豪威瑟坐在書桌後，雙手抱胸，陷入沉思，和我們前一次（在棺材裡）看到他的模樣非常相像，但年輕了十

歲，身材也比較輕盈，大約少了六、七公斤。

▲侍者在不打擾他們的情況下機靈地送上飲料。

週報同仁（旁白）

他的墓誌銘會引用自他辦公室門上方
的標語，一字不差。

▲優等成績畢業的女校友[11]（穿著開襟羊毛衫，新英格
蘭口音）看著手上那本線圈筆記本上的紀錄，唸出這一
期雜誌的進度報告：

女校友

貝倫森的文章〈具體藝術傑作〉。

校稿員

（冷淡地）
光是第一句，就有三個虛懸分詞、兩
個分離不定詞，還有九個拼錯字。

豪威瑟

（不以為然）
有一些是故意的。

▲一陣交頭接耳。女校友翻到下一頁。

校友
奎曼茲的報導〈政治宣言修訂版〉。

編審
（幽幽抱怨）
我們要求寫兩千五百字，她給了一萬
四千字，還加了註腳、文末註釋、名
詞對照表，還有兩篇後記。

豪威瑟
（不容置疑）
那是她最好的傑作之一。

▲另一陣交頭接耳。女校友再翻到下一頁。

女校友
賽澤瑞克？

法律顧問
（氣餒）
根本無法做事實查核。他把所有名字

改掉了，而且寫的都是一些流浪漢、
皮條客和毒蟲。

豪威瑟

（入迷、陶醉）
他們都是「他的人」。

▲第三回交頭接耳。女校友再次翻頁，頓一下，用狐疑
的口氣問：

女校友

羅巴克・萊特的情況如何？

開心作家

（鼓舞、安慰大家）
他的門鎖上了，但是我可以聽到他敲
打字機鍵盤的聲音。

豪威瑟

（堅定）
別催他。

▲房間裡鬧哄哄：喧嘩混亂中，各種不耐抱怨此起彼落。

女校友對著可樂瓶啜了一口，切回正題：

女校友

問題是：要砍掉誰？內容爆掉了，就
算出成兩期合刊本，文章也還是太
多，而且不管我們用什麼方法都負擔
不起。

▲屋裡的嘆息、抱怨聲不斷。豪威瑟端起他的巧克力聖
代，分成四口把它吃完，然後喝下餐後酒。兩下敲門聲。
門被推開一條縫，滿臉青春痘的送稿小弟從門縫探牠進
來。

送稿小弟

豪威瑟先生。印刷領班要傳話給你：
（拿著一個紙條）

一小時後開印。

豪威瑟

（二話不說）
你被開除了。

送稿小弟

（嚇呆）

真的嗎？

▲送稿小弟漲紅的臉頰上淌下淚水。豪威瑟的臉一繃，低聲斥他：

豪威瑟

在我的辦公室裡不許哭。

▲豪威瑟伸手，斜斜往上指：

插入：

▲門板上方刻著一句標語，只有簡單幾個字：不許哭（No Crying）。

▲送稿小弟看看標語，強忍住眼淚，點點頭，離開。豪威瑟翻了翻桌上的稿件，手指頭敲著桌面，長達十秒鐘。

豪威瑟

把出版諮詢欄縮小，再拿掉一些廣告，告訴領班多叫一些紙張來印刷。

我誰都不砍。

▲房內再次沸沸揚揚起來。豪威瑟走到牆邊，端詳這一
期的內容規畫。他調整一下字卡（代表文章）的順序，
然後又換回原本的順序，難以抉擇的樣子。鏡頭慢慢拉
近到目次欄那些作家名字上。

週報同仁（旁白）

優秀的作家，他疼惜他們，百般呵護，
卯起來保護他們。

▲豪威瑟看向在他身邊閒晃的侍者。

豪威瑟

你覺得怎麼樣？

▲侍者聳聳肩。對他而言，答案很明顯：

侍者

我嗎？我會把賽澤瑞克先生擺最前面。

▲豪威瑟思索他的建議，訃告也在這裡作結：

週報同仁（旁白）

他們都是「他的人」。

速記本

（頁 24 － 37）

插入：

▲「城市版」每週專欄的樣稿。黑色線稿插圖：地鐵站入口。

標題：

地方風情
〈單車記者〉
作者：荷柏聖·賽澤瑞克[12]

卡接：

▲一輛配備座墊袋、置物籃的旅行自行車，停放在這座城市的制高點，俯瞰煙霧籠罩下的市景。車頭燈上面固定著一個夾著速記簿的夾板，一支綁著線的鉛筆垂吊而下。

外景，公共廣場，白天

▲關閉的商店，緊閉的窗，空蕩蕩的街頭。一個聲音開場（美國口音，熱誠、有活力）：

賽澤瑞克（旁白）
安努伊（Ennui）[13]在星期一忙碌起來。

▲水流從下水道的出水口湧出，沿著石板路的排水溝流下，連同糖果包裝紙、紙屑、煙蒂一起沖走。

賽澤瑞克（旁白）
出水口湧出的污水，沿著街上的水溝
急速下流而去。

▲麵包店上方的一排煙囪冒出簇簇白煙，一個疲憊的工人拉開店門口的鐵門。

賽澤瑞克（旁白）
宿醉的麵包糕點師傅店裡的煙囪冒出
裊裊炊煙。

▲利用滑輪升降的曬衣繩動了起來，胸罩、內衣、長襪左右搖擺、晃動著入鏡。一名嘴裡叼著菸的女清潔工把身子探出窗外，拍打一條地毯。

賽澤瑞克（旁白）
歷盡生活滄桑的女清潔工，趕在空氣
充斥著灰塵和汗水之前，將早晨洗好
的內衣褲拿出來晾曬。

卡接：

▲一名高大、身材精實的單車騎士，看起來青春但其實
已經不年輕，戴著黑色貝雷帽和黑色臂章。他一邊踩著
自行車、一邊舉起鉛筆，熱切地對著鏡頭說話。他是賽
澤瑞克。

賽澤瑞克
文學的自由與想像有如一部時光機。
讓我們展開一場觀光之旅，用一天走
過安努伊的 250 年。

卡接：

▲賽澤瑞克的視角，畫面帶到自行車的把手。

賽澤瑞克
這座偉大的城市最初是由好幾個工匠
群聚的村落發跡。

插入：

▲一本輪胎公司發行的公路地圖集，可以看到這座廣袤
的城市裡那些環狀道路和郊區。圖說：法國，安努伊－

蘇－布拉歇。人口：955,000。

賽澤瑞克（旁白）
始終未變的是城市裡的那些地名。

（注：接下來的前、後年代對照畫面，左、右分別標示「過去」和「未來」。）

分割畫面：

▲左邊，骯髒的街童在各自的擦鞋攤上，為幾十雙高筒鈕扣鞋[14]和靴子擦拭、上油；右邊，一間燈光明亮的兩星級旅社（「鞋靴飯店」），大門是透明壓克力自動門，前廳擺著投幣式擦鞋機。

賽澤瑞克（旁白）
「擦鞋匠區」。

▲左邊，兩個工人拖著裝滿磚塊的手推車，通過一條用瓦斯燈照明的拱道；右邊，品味低俗的夜店，外牆上掛著閃閃發亮的「紅磚坊」（La Brique Rouge）草寫字母霓虹店招。

賽澤瑞克（旁白）

「磚瓦匠區」。

▲左邊，一條嵌有玻璃天頂的通道，吊滿了各種動物的屠體（牛、豬、馬）；右邊，一個站名叫做「屠宰場」的地鐵站入口。

賽澤瑞克（旁白）

「屠夫商街」。

▲左邊，一個擠滿小偷、強盜、流氓的死巷；右邊，同樣的死巷，擠滿了龐克／新浪潮時代的毒蟲。

賽澤瑞克（旁白）

「扒手死巷」。

蒙太奇：

▲一個開挖達五十英尺深的建築工地上停著一輛混凝土預拌車，木料和鋼筋堆在棧板上，還有堆放廢棄建材的垃圾箱。賽澤瑞克站在巨大的黃土坑裡，起重機的吊鉤在他的頭頂上方晃動。他再次對著鏡頭說話：

賽澤瑞克

這裡是一個名聞遐邇的市場，販售各
種食材和食品。這個傳奇市場有著以
玻璃和鑄鐵打造的巨大天頂——如你
所見，被拆除了，取而代之的將是多
樓層的購物中心和停車場。

▲奔馳的電車進入隧道後停了下來。

賽澤瑞克（旁白）

就像每一個生機盎然的城市，安努伊
也供養各式各樣的害蟲和食腐動物。

▲電車的車窗外，緊急照明開啟，照亮窗外數以千百計、
在管道和壁架之間流竄的栗色老鼠。車上的旅客直直看
著前方，不為所動。（賽澤瑞克一手抓著電車吊環，另
一手扶著自行車，驚嘆於這個鼠輩猖獗的驚人景象。）

賽澤瑞克（旁白）

老鼠盤踞了它的地下鐵路。

▲高角度鏡頭：蜿蜒曲折的街道，山牆和護欄交相錯綜
的屋頂上有成千上百的野貓。（賽澤瑞克從天窗探出身

子，端出一碟牛奶。）

賽澤瑞克（旁白）

貓咪盤踞了它的屋頂斜面。

▲一條只有兩公尺寬的石造水道蜿蜒通過廢棄的磚瓦場，工人們行走穿梭在黝黑水面上，腳下的的木板條因為他們的體重而彎凹。（賽澤瑞克從隨身釣魚工具包拿出小漁網，撈起一團不斷蠕動的小泥鰍，抓起一把，生吃下肚。）

賽澤瑞克（旁白）

泥鰍盤踞了它淺淺的下水道。

▲稍早看過的那群小學生，這次躲在路邊一部雪鐵龍小貨車後面，吃著扁塌的奶油泡芙，然後突然衝向拖著菜籃車走上人行道的老婦人，用綁氣球的小木棍戳她。她憤怒大吼，揮著她手上的拐杖把孩子趕跑。

賽澤瑞克（旁白）

做完聖餐禮，搗蛋的唱詩班少年（因為喝了基督寶血[15] 而有醉意）偷襲那些未留神的退休老人，惹事生非。

▲有如梯田的山丘墓園，滿布著墓碑和紀念牌。一座簡樸的墳墓下（哭泣天使的雕像底下標示：露西特・賽澤瑞克，1920－1955），賽澤瑞克拿出簡單的食物，整齊地擺放在一張四角形蠟紙上，一個人默默進食。

賽澤瑞克（旁白）
典型的勞動者午餐。

▲有高低兩層落差的街道，一道陡直的石造階梯由一家二手書店通往底下高朋滿座的咖啡館，周遭停放著輕型機車、摩托車。

賽澤瑞克（旁白）
「砸鍋區」：學生們。他們如饑似渴、躁動、魯莽。

▲一個駝背、拄著拐杖的老人，手裡提著一袋藥品，脖子圍著圍巾，站在冷清街頭的一張座椅旁等候。公車開到站，老人辛苦、努力地抬腳踏上公車第一級台階。

賽澤瑞克（旁白）
「棚舍區」：老人們。失敗、落拓的老人。

▲賽澤瑞克抓著一輛運送尿布的雪鐵龍小貨車後頭的扶
手，讓車子拖行他的自行車，順勢在交通壅塞的大馬路
上快速前進。他再度對著鏡頭說話：

賽澤瑞克
汽車，帶給我們禍福參半。一方面，
喇叭聲、打滑聲、加速聲、引擎氣爆
聲、排氣管回火聲，還有排放有毒廢
氣和污染物，帶來危險的交通意外、
大量的車流和代價昂貴的──

▲突如其來的岔路，讓賽澤瑞克（受到驚嚇）衝下一道
短階梯，消失在畫面中，掉入鏡頭上看不到的事故地點。

賽澤瑞克（旁白）
根據當地相關單位統計：

▲滂沱大雨下，一面長長的、單調的石牆從畫面中一直
延伸到盡頭，牆上用油漆寫著：監獄／精神病院。

賽澤瑞克（旁白）
平均降雨量：750 毫米。

▲白雪紛飛下，一個骯髒的噴泉，周圍以肩膀高度的金屬隔板遮住小便斗。隔板上用油漆寫著：公共小便池。

賽澤瑞克（旁白）
平均降雪量：190,000 片雪花。

▲一個碼頭工人往水中伸出一根長桿，將一具面部朝下的浮屍拉向岸邊。

賽澤瑞克（旁白）
每週有 8.25 具屍體從布拉歇河被打撈
上岸（儘管醫學和公共衛生有長足進
步，這個數字始終維持穩定不變）。

▲花枝招展的妓女，兩兩一組或獨自一人，流連在她們熟悉的地盤（路燈下，香菸販賣機旁，脫衣舞俱樂部後門外）。

賽澤瑞克（旁白）
當太陽西下，流鶯和舞男取代了白天
的送貨小弟和店老闆，安詳的氣氛下
有橫流的情欲籠罩這個時刻。

▲相互較勁的表演者（大力士、吞火人、深情唱著戀歌的老婦）在河畔為人群提供娛樂。遠處傳來笑聲、玻璃碎裂聲、槍聲、尖叫聲。

賽澤瑞克（旁白）
哪些聲音將打破夜色、影響它的氛圍？它們又預示了什麼離奇故事？

▲賽澤瑞克騎著自行車，為了閃避路上的坑坑洞洞，努力想控制住車身。他消失在一個書報攤後方，痛苦／混亂地慘叫出聲。自行車好端端地立即再出現在畫面中（以正常速度前進），上面已不見騎士的人影。

賽澤瑞克（旁白）
那句可疑的古老格言也許說出了真理：

▲天色漸暗，附近住家的燈火逐一點亮。賽澤瑞克扛著自行車走在人行道上，車子的前輪變形扭曲得像衣架一樣。

賽澤瑞克（旁白）
所有的絕世美女，都藏有她們最深沉的祕密。

內景，作家（賽澤瑞克）辦公室，白天

▲地板上，賽澤瑞克正在修理倒著放的自行車。角落裡，開心作家正在讀一本字典，一邊吃著花生。書桌前，豪威瑟正在確認樣稿，喃喃自語／低聲讀稿子：

豪威瑟
「老鼠、害蟲、舞男、流鶯……」

▲豪威瑟停下來，抬眼從鏡框上看過去：

豪威瑟
你不覺得這次寫得有點太粗鄙嗎？對一般善良老百姓來說。

賽澤瑞克
（微有慍色）
不會，我不覺得。這內容應該很吸引人才對。

▲豪威瑟點點頭，沒被說服。他翻到另一頁，繼續他的喃喃自語／低聲讀稿子：

豪威瑟

「扒手、屍體、監獄、小便池⋯⋯」

▲豪威瑟再次停下來（從眼鏡上方看過去）：

豪威瑟

你不想再加一家花店或美術館嗎？那
種漂亮的地方。

賽澤瑞克

（比剛才更不高興了）
不，我不想。我討厭花。

▲豪威瑟又點了頭，不情願但還是接受了。賽澤瑞克鎖
緊自行車的輪輻。豪威瑟聳了聳肩。

豪威瑟

順道說一聲，第二段的後半部應該可
以刪掉。你後面有重複說到它了。

▲豪威瑟拿起稿子，指出一個用括弧表示的段落。賽澤
瑞克面帶狐疑，瞇起眼睛，頓了一下。

賽澤瑞克

好吧。

▲豪威瑟用藍筆把這個段落劃掉。

第一篇報導

（頁 40 – 120）

插入：

▲「藝術和藝術家版」一篇人物側寫的樣稿。黑色線稿插圖：畫家的畫架。

標題：

<div align="center">

工作室寫真

〈具體藝術傑作〉 [16]

作者：J. K. L 貝倫森 [17]

</div>

（注：接下來的這段影片以黑白呈現，例外部分如下：
一、貝倫森日後於堪薩斯一所美術館中演說的跳接鏡頭；
二、羅森塔爾的畫作本身，在黑白場景中也始終以彩色呈現。）

內景，康樂室，白天

▲一間大小如壁球館的白色大廳，水泥抹面的牆壁和天花板長出壁癌，地板是石板、泥土和灰泥鋪成。一名女性模特兒（西蒙，三十歲）裸身站在一張桌子上，雙腿分開，兩腳平踏，手臂擺在背後，僵硬地保持著一種極端不舒服的姿勢。房間的另一邊，一個光著上身、穿著短褲、腳踩木屐的畫家（摩西·羅森塔爾，五十歲），

輕快且忙碌地畫著油畫。他虎背熊腰，一臉鬍髭，渾身上下、從頭到腳都濺滿了油彩，程度非常驚人。（我們只能看到中等尺寸的畫布背面，看不到他畫什麼。）

▲羅森塔爾停筆，仔細審視他的畫。他走到房間另一邊，近距離盯著西蒙看。他抓住她的手臂，使勁往後拉直。她微微皺起眉頭。他用筆刷在她的側腹部位塗了一點顏料。他往調色板抹一點顏料，再一次塗到她的腹部。他用手指抹開她皮膚上的顏料，研究起這兩種素材（油彩和人的皮膚）。西蒙微微瞇起眼睛，咬了咬嘴唇。羅森塔爾再一次調整顏料的濃淡，但就在他要第三次抹到西蒙身上時，她狠狠甩了他一個耳光。羅森塔爾往後一縮，踉蹌地快步走回畫布前，立即繼續他的工作。

▲西蒙重新擺好姿勢。

▲一個鈴聲大響，另一個警報器也響起。羅森塔爾立刻放下畫筆，收拾他的顏料和松節油，放進一個工具箱。西蒙消失在一個木材隔板後方，從掛鉤上取下一套衣服。羅森塔爾也消失在一個儲物櫃後方，脫下短褲，用高壓水管和硬毛刷沖刷他的身軀。

（注：他身上的油彩沒有沖洗掉。事實上，羅森塔爾出

場時，永遠都是渾身濺灑著某種顏料或媒材。）

▲西蒙重新出現，這時的她穿著獄警的制服，腰間掛著黑色的警棍。她整理好頭髮，扣緊皮帶。羅森塔爾也再次出現，穿著囚犯的長袍，背後印著「精神病罪犯」字樣。他拿著一塊毛巾布，擦乾他的身體。

▲西蒙幫羅森塔爾穿上約束衣，扣緊束帶，打開一扇鐵柵門，帶著這個病患－囚犯－藝術家走出房間。門被關起來，上鎖，栓上門閂。四下安靜無聲。

▲推軌攝影機沿著空曠的空間滑動，越過桌子、木隔板、儲物櫃，最後是羅森塔爾未完成作品的正面：一幅顏料層層堆疊的厚塗油畫（impasto），近乎完全抽象；它用肉色油彩形塑、塗抹出人的肌膚，添上褚紅、橙色和黃色的天光；另一邊，是以黑色、藍色和紫色糾纏的鐵絲網和碎玻璃構成複雜的邊界裝飾。雖然從當中無法辨識出西蒙，她卻體現在每一道筆觸裡。

內景，美術館演講廳，晚上

▲現代主義風格的會議廳裡，以投射燈打亮的劇院式舞台（proscenium）。舞台上方銀幕的投影片中，是羅森

塔爾的黑白警局檔案照，同樣看得到噴濺的油彩。一名有點年紀的女性（美國口音，以髮膠固定的髮型，穿著高級訂製服）站在講台後頭，手裡抓著投影機的有線遙控器。她神態自若、熱誠且投入。她是布倫森。

▲黑暗中，觀眾專注地聆聽演講。

布倫森

今晚講座的主題是，法國潑濺畫派行動藝術組的偉大先鋒畫家：摩西·羅森塔爾先生。誠如大家所知，他以其中期作品中大膽、戲劇性的風格和宏大的規模而廣受讚譽——當然，尤其是那組名為《十幅鋼筋混凝土（承重牆）壁畫》的多聯畫——在我看來，他始終是他所屬的那個喧囂世代中、最具表現力（當然也是聲音最響亮）的藝術之聲。

▲布倫森按著遙控器，投放更多黑白投影片，呈現出十幅壁畫的全貌。它們每幅高十六英尺，延續並擴展著層層厚塗的肉體、糾纏鐵絲網與碎玻璃的主題。

布倫森

這一件關鍵作品，是如何來到這裡成
為克蘭佩特的永久收藏、成就它獨一
無二的地位呢？故事要從一所監獄的食
堂說起。

內景，監獄食堂，白天

▲一座混凝土磚造的食堂，二樓走道被拿來充當展覽
台，展出一些粗糙、素樸的藝術作品：一棵樹的手指
畫、一個用紙漿黏塑的仙人掌、用小樹枝紮成的垃圾桶
等等──還有羅森塔爾的西蒙畫像，如今已經完成而且
上了亮光漆。幾名囚犯和獄警逐一欣賞展示的作品，有
人仔細打量，有人隨意瀏覽。當中有一名囚犯，經過一
番審視，似乎對這幅（上面提到的）畫作深深著迷。他
四十歲，鬍子刮得乾乾淨淨，儀容整潔；波浪般的銀髮
梳理分明，囚犯制服乾淨且平整。他是朱利安‧卡達季
歐。

布倫森（旁白）

這場名為「菸灰缸、壺、繩結編織」
的展覽（被囚禁在安努伊監獄／精神
病院瘋人區的那些業餘藝匠手工藝品

聯展），要不是納入了羅森塔爾先生
（當時他因雙重殺人罪而被判刑五十
年）的一幅小型畫作，以及他的獄
友──黎凡特藝品交易商朱利安‧卡
達季歐先生──剛好見識到這個作品
（在致命的巧合下，他被囚禁在鄰棟
的囚房，罪名是二級逃漏營業稅），
恐怕早就被藝術史遺漏了。

▲卡達季歐向旁邊一個挺著肚子、眼神空洞的獄警示意：

卡達季歐

　　警衛。

▲卡達季歐的態度不恭。獄警不太情願地勉強抬起頭，
等著他開口。卡達季歐兩眼仍盯著那幅畫，但伸出一隻
手，手裡拿著一顆包著金箔、還用糖果紙墊盛裝的糖煮
栗子。

卡達季歐

　　這是誰畫的？

▲停頓。警衛徐徐靠了過來，抓起糖果往嘴裡塞。他看

了看畫作旁邊的小標示牌，然後查了一下對應的名單。

警衛

編號 7524 公民。

卡達季歐

這代表他是最高安全戒備層級的精神
錯亂囚犯。你可以護送我，順便幫我
拿到「友善拜訪許可」嗎？馬上就要。

▲警衛先嗤之以鼻，但隨即動搖了——卡達季歐再次伸
出手，這次手裡是三顆糖煮栗子。

內景，監獄走廊，白天

▲卡達季歐跟著獄警走過寬闊的廊道，兩邊是一間間用
鐵柵門隔開的牢房。

內景，牢房，白天

▲一間小而簡陋的臥房：麻繩吊床、有裂痕而且發黃的
陶瓷洗臉盆、角落的暖氣管、加貼軟墊的牆壁。羅森塔
爾和卡達季歐面對面坐在矮腳凳上。西蒙站在鐵門外面，

手裡握著一串鑰匙。

卡達季歐

《西蒙，裸體，J牢房，康樂室》，
我想買下這幅畫。

▲好一會兒，羅森塔爾不置可否（驚訝、不敢置信、不
解，還有帶著些許悲哀的自豪）。然後他看了看西蒙，
簡潔地答覆卡達季歐：

羅森塔爾

為什麼？

卡達季歐

（直截了當）
因為我喜歡它。

羅森塔爾

（直截了當）
它是非賣品。

卡達季歐

（不理會）

可以，它可以賣。

羅森塔爾

（不太確定）

不，它不行。

卡達季歐

（堅定）

它可以。所有藝術家的所有作品都能
賣。這樣才叫做藝術家。如果你不打
算賣，就別畫了。問題只在於：你開
價多少？

▲卡達季歐盯著羅森塔爾受傷的眼神。羅森塔爾也盯著
卡達季歐的撲克臉，接著又看了看西蒙，然後咕噥吐出：

羅森塔爾

五十支香煙。

（轉念一想）

不對，應該是七十五支。

卡達季歐

（皺眉）

你為什麼一直看那個警衛？

▲停頓。羅森塔爾終於說出真相：

羅森塔爾

她就是西蒙。

卡達季歐

（遲疑）

啊。

▲卡達季歐徐徐轉頭看西蒙。西蒙面無表情看回去。卡達季歐點個頭，轉身看羅森塔爾，很乾脆地告訴他：

卡達季歐

我不想拿五十支香菸買下這麼重要的

作品——

羅森塔爾

是七十五支才對。

卡達季歐

——或是用七十五支這種監獄代幣來

買。我想用法國的法定貨幣二十五
萬法郎跟你買下。這筆交易，你同意
嗎？

▲羅森塔爾瞪大了眼。他和卡達季歐一起看向西蒙。西
蒙想都沒想到會有這樣的事，輕聲說了一句：

西蒙

嗯——呵。

▲卡達季歐一邊從口袋裡掏出一把硬幣、香菸，還有最
後一顆糖煮栗子，一邊說明：

卡達季歐

我現在只能先預付你——
（數著他的銅板）
八十三生丁[18]、一顆糖煮栗子，以及
四支香菸，這是我現在手頭上的全部
了。不過，如果你接受我的簽字憑單，
我跟你保證，餘額會用支票在九十天
內匯入你的帳戶。你用哪家銀行？算
了，當我沒問。

▲卡達季歐在一張名片上寫字簽名，交給羅森塔爾。羅森塔爾把一支香菸放進嘴裡，也遞給卡達季歐一支，再將剩下的香菸塞進襪子的鬆緊帶下，接著把糖煮栗子拿給西蒙。她吃糖，他們抽菸。卡達季歐單刀直入問：

卡達季歐

順便問一下，你怎麼學會的？畫出這樣的畫。還有，你到底殺了誰（你到底是瘋到什麼程度）？我需一些背景資訊才能幫你寫一本專書或論文。這樣可以讓你更有份量。

（更大的問題）

你是**誰**──

▲卡達季歐往前傾身，看了看掛在羅森塔爾脖子上的錫製囚犯名牌。

卡達季歐

──摩西·羅森塔爾？

卡接：

▲美術館演講廳，貝倫森在她的講台上，銀幕上是一張

二十世紀初的照片：一名留鬍子的富有男子，沒用鞍具騎著一匹高大的駿馬，一個年幼的男孩騎著小小的迷你馬跟在後頭。

貝倫森

出身富裕的猶太裔墨西哥馬場主人之子，他的全名是米格爾·瑟巴斯丁·馬利亞·摩西·德·羅森塔爾，在家族雄厚財力的資助下，就讀法國古代藝術與文明學院（École des Antiquités）。但是在告別青春之時，他就已經棄絕富裕家世賦予他的所有奢華享受，換來的是：

蒙太奇：

▲一間髒亂、有天窗的頂樓公寓，四張沒整理的床（其中一張上頭有個不省人事的女子面朝下躺著），三個畫家站在畫架前，全都在畫靜物畫。其中一人是年輕的羅森塔爾（由較年輕的演員飾演），身上已經有潑濺的顏料（但色澤比較柔和），拿畫筆的那隻手也同時拿著一瓶啤酒。

貝倫森（旁白）

髒亂。

▲一座人來人往的天橋，年輕的羅森塔爾畫著河上的風
光，拿畫筆的那隻手也同時握著一支紅酒瓶。一名路過
的遊客往他倒著放的帽子裡丟了一個銅板。

貝倫森（旁白）

飢餓。

▲一列貨運火車沿著蜿蜒的鐵道經過一片向日葵田，年
輕的羅森塔爾穿著流浪漢的破衫，正在畫一隻被跳蚤叮
咬的狗，拿畫筆的那隻手也同時握著一瓶威士忌。

貝倫森（旁白）

孤單。

▲石頭打造的白色沙漠要塞。露台上，年輕的羅森塔爾
穿著卡其軍服、頭戴法國軍帽，為一名坐著的軍官畫肖
像，拿畫筆的同一隻手也端著一小杯干邑白蘭地。一顆
呼嘯而過的子彈穿透了畫布，士兵們連忙抓起武器、尋
找掩護──除了羅森塔爾。他依舊冷靜地專注在他的畫
布上。

貝倫森（旁白）

身陷險境。

▲一座石牆圍繞、雜草叢生的修道院庭院，滿地碎石塊。年輕的羅森塔爾赤裸著身體，長出黑眼圈的眼睛佈滿血絲，而且眼神狂亂，正對著手鏡畫自畫像，拿畫筆的同一隻手也端著一杯「生命之水[19]」。

貝倫森（旁白）

精神疾病。

▲碼頭邊一間酒館裡，年輕的羅森塔爾穿著無袖背心，正在畫一瓶苦艾酒，拿畫筆的同一隻手也端著一杯苦艾酒。

貝倫森（旁白）

當然，還有暴力犯罪。

▲吧台的另一頭，兩名身材魁梧、咯咯笑不停的酒保倚著吧台，戲弄一個滿臉風霜的老人。老人忍著不作聲。年輕的羅森塔爾像隻野獸一樣盯著，發出幾不可聞的咆哮聲。鏡頭推到廚房門上的小圓窗，裡頭有一名廚房工人（拿著割肉鋸）正在支解肉架上的小牛屠體。

貝倫森（旁白）

漫長牢獄生活的前十年，他不曾拾起
畫筆。

▲牆上加貼軟墊的監獄牢房。年輕的羅森塔爾身上有機
具濺灑的油漬，從標籤貼著「薄荷漱口水」（酒精含量
75%）的瓶子裡倒出一小杯。畫面外傳來門栓的噹啷聲。
年輕的羅森塔爾抬頭一看，從凳子上站起身，讓出位子。
較年長的羅森塔爾入鏡、坐下來，身上是相同的穿著，
也同樣濺了油漬（他與年少的自己相視，溫柔地招呼示
意）。年輕的羅森塔爾從脖子上取下監獄名牌，掛到年
長的羅森塔爾脖子上。年輕的羅森塔爾出場。年長的羅
森塔爾喝了一口漱口水，凝視著空白的牆壁。

標題：

第十一年，第一天

內景，工藝教室，白天

▲位於地下室的教室裡，西蒙坐在門邊的金屬桌旁。
十五名囚犯魚貫經過她身邊、走進教室，在板凳就坐，
前面的腳凳上放著各種製作陶器的材料、工具。羅森塔

爾最後一個走進來，在西蒙面前停下，輕聲說：

羅森塔爾
請求許可參與活動，警官女士。

西蒙
（沒抬頭）
你有登記單嗎？

羅森塔爾
（有些遲疑）
這個嗎？

▲羅森塔爾摸摸口袋，拿出一張薄薄的小紙片，心裡不太確定。西蒙撕了一角後交還給他。當羅森塔爾準備就坐，西蒙攔下他並宣布：

西蒙
注意。今天有一個犯人新加入我們。
7524 號公民，跟班上同學說幾句話。

▲羅森塔爾驚訝，壓低聲音說：

羅森塔爾

什麼意思？

西蒙

跟班上的人介紹你自己。

羅森塔爾

我不想這麼做。

西蒙

這是規定。

羅森塔爾

他們本來就認識我了。

西蒙

這不是重點。

羅森塔爾

我什麼都沒準備。

西蒙

（正式命令）

隨便說幾句。

▲羅森塔爾看起來很為難。西蒙點頭要他說話。他轉身面對大家。他努力想了想，終於開口說話：

羅森塔爾

我已經在這裡待了 3647 個白天和晚上，未來還有 14603 個日子要過。我每星期喝十四品脫漱口水。照這個速度，我在重見天日之前，就會毒死自己，這讓我覺得——非常悲哀。我必須改變我的生活。我必須走出新的方向。任何可以讓我的手忙碌的事，一定要這麼做才行。否則，我想我可能會自殺。這就是我加入陶藝和編籃課的原因。我的名字叫摩西。

▲那些受刑人（光溜溜的頭、斷掉的鼻子、傷疤）為之動容，直盯著羅森塔爾。他強悍的臉掛著淚。西蒙只簡單地說了一句：

西蒙

找位子坐下。

▲西蒙伸手一指，羅森塔爾看過去：教室後頭一個空著的座位。它前面的矮腳凳上，擺著一大團溼陶土。

卡接：

▲五分鐘後，教室裡的所有犯人擠在一起，興味盎然看著羅森塔爾輕快、靈巧、手法專業地進行雕塑。羅森塔爾停手，端詳自己的作品。他拿起雕塑轉了轉，讓大家都能看到。

插入：

▲一個倉促卻無損其精緻的花瓶，上頭有一束野花浮雕，花瓣飄散在空中，還有一隻單腳站立的鶴。西蒙俯身入鏡，仔細端詳這個花瓶——它吸引住她，而且突如其來、深深地令她為之動容。羅森塔爾輕聲問她：

羅森塔爾（畫外音）
妳叫什麼名字，警官女士？

▲西蒙抬頭看羅森塔爾，嘴唇動了動，但她的聲音被貝倫森的聲音蓋過去：

貝倫森（旁白）

有些女性**確實**會被囚犯吸引。這是眾
所周知的情況。

▲羅森塔爾粗糙、沾著陶土的手入鏡，指間夾著一根尖
頭的麥稈，接著他以一個迅速、確實的動作，在溼陶土
浮雕花朵上方的一片雲上，刻出美麗、繁複的花體字母
「s」。

卡接：

▲貝倫森在講台上。

貝倫森

看到他人被囚禁，可以強化我們**自身**
對自由的體驗。相信我，這會讓人覺
得興奮。讓我們也來看看她。

▲貝倫森用遙控器依次播放西蒙的黑白照：十四歲的西
蒙，和兄弟姐妹在麥田裡收割；十六歲的西蒙，懷了身
孕，在幫鵝拔毛；十八歲的西蒙，沒有懷孕，在剝兔子皮；
二十歲的西蒙，穿著護士制服在戰場上，背景是戰場上
激烈交鋒的士兵。

（注：每一張照片裡，所有的其他人或動物都是模糊的，只有西蒙為了拍照而靜止不動。）

貝倫森

她出身近乎農奴的家庭，有十六個兄弟姊妹，二十歲之前還是文盲，如今是擁有可觀身家的女性，光采、自信、迷人。

▲銀幕上的投影片定住不動：照片中是比較年輕、身上濺了油彩、赤身裸體的貝倫森，正要伸手要拿一件浴袍。貝倫森驚覺不對，嘀咕說：

貝倫森

老天，放錯投影片。（那是*我*。）

▲貝倫森按遙控器，投影片切回十八歲的西蒙。她很快就恢復鎮定，繼續說：

貝倫森

西蒙當然拒絕了羅森塔爾的每一次求婚（據我們所知，他的求婚不只次數頻繁，而且非常狂熱）。

內景，洗衣房，夜晚

▲午夜時分，羅森塔爾和西蒙光著身子不動，躺在地板上一大堆床單和抹布之間。貝倫森繼續說：

貝倫森（旁白）
直到今天，她依然堅稱（容我引述她精心寫成的回憶錄）：「我從不曾屬於摩西‧羅森塔爾。一天都沒有，連一個小時也沒有。我對他只懷抱著溫暖、深深的敬意。」

▲這時的羅森塔爾正絞盡腦汁思索如何開場：

羅森塔爾
我會盡量簡單明瞭，試著用語言表達我內心的情感。

▲西蒙和羅森塔爾同時說出：

羅森塔爾	西蒙
我愛妳。	我不愛你。

羅森塔爾

（皺眉）

什麼？

西蒙

我不愛你。

羅森塔爾

（遲疑）

這麼快？

西蒙

（茫然）

什麼這麼快？

羅森塔爾

妳怎能這麼快就知道？妳怎麼確定？
太快了。

西蒙

（很肯定）

我確定。

羅森塔爾

（受傷）

噢，妳傷到我了。真殘忍。冷酷無情。

西蒙

你說了你想說的，我試著阻止你，如此
而已。

羅森塔爾

我只說了我想說的一部分。我才說到
一半，還沒講完。

▲沉默。羅森塔爾試著開口求婚。

羅森塔爾

妳——

西蒙

（打斷他）

不。

羅森塔爾

妳願意——

西蒙

（打斷他）

不。

羅森塔爾

妳願意嫁——

西蒙

（打斷他）

你是不是要我給你穿上約束衣、帶你

回牢房，再把你關起來？

▲羅森塔爾嘆了口氣，從糾結的床單裡挖出一瓶漱口水，喝了一口。西蒙皺眉，羅森塔爾解釋：

羅森塔爾

這是稀釋過的。

▲停頓。西蒙從毛線編織袋裡拿出一只小孩的襪子，開始織毛線。羅森塔爾朝上看，注視著鏡頭，眼神一亮。

卡接：

▲羅森塔爾視角的天花板：邊緣和角落被暗紫色的煤灰燻黑，剝落的裂痕染上尼古丁的焦黃，而且遍佈著鏽跡斑斑的淺黃色水漬。經年累月的污染和朽壞，融合成一幅壯觀的混亂圖像。

▲羅森塔爾看到入迷了：

羅森塔爾
我需要美術用品（畫布、畫框、顏料、畫筆、松節油）。

西蒙
（繼續織毛線）
你要畫什麼？

羅森塔爾
未來。

▲羅森塔爾轉頭，和西蒙四目相對。他深情地說：

羅森塔爾
也就是妳。

卡接：

▲貝倫森在她的講台上。

> **貝倫森**
>
> 雖然朱利安‧卡達季歐不被世人普遍
> 視為偉大的藝術鑑賞家，但是他對某
> 件事確實獨具慧眼，而且幫了我們大
> 忙，因為他一出獄後——

外景，藝廊，夜晚

▲河畔某條窄巷裡的一間店，店門上方以立體字母標示
著：「卡達季歐叔侄藝廊」（風景畫、靜物畫與藝品）。

> **貝倫森（旁白）**
>
> ——就把兩位叔父請到了位於木匠河
> 濱廣場的藝廊。

內景，藝廊，夜晚

▲比街道高一層樓的展示廳裡，一邊牆上是夏日風景畫，
另一邊是裝飾餐桌的靜物畫，還有安置在基座上的青銅
頭像。卡達季歐站在畫架旁，架上是一幅用絨布蓋住的

畫作。他開口對尼克和喬兩位叔父說話。

卡達季歐

我們不賣花卉和水果盤靜物畫了，也
不再碰沙灘和海景畫，冑甲、掛毯和
織錦也要放棄──因為我找到了新標
的。（在監獄裡。）

▲卡達季歐揭露這幅讓人眼熟的油畫（《西蒙，裸體等
等》），兩位叔父立刻拿出各種輔助鏡片（一般眼鏡、
單片眼鏡、放大鏡）認真打量它許久。最後：

尼克叔叔

現代藝術？

卡達季歐

（意味深長）
現代藝術。從現在起，這是我們的專
業領域。

喬叔叔

（困惑不解）
我不懂。

卡達季歐

（理所當然）

當然，你不會懂。

喬叔叔

是我太老了嗎？

卡達季歐

（想當然耳）

當然是。

尼克叔叔

（狐疑）

它好在哪裡？

卡達季歐

（自信）

它不好。是你要換個腦袋。

喬叔叔

（不大高興）

這算什麼答案。

卡達季歐

（得意）

重點來了：看到裡頭的女孩了嗎？

喬叔叔／尼克叔叔

（異口同聲）

沒有。

卡達季歐

（篤定）

相信我，她就在裡頭。

▲卡達季歐走向一個抽屜式檔案櫃，打開最上層抽屜，抽出一個米色信封，接著說：

卡達季歐

要判斷一個現代藝術家是不是有真材實料，就是讓他畫一匹馬、一朵花、一艘沉沒的軍艦，或是任何看起來應該像它原來實體的東西。他能不能做到這一點呢？看看這個：

▲卡達季歐打開信封，拿出了：

插入：

▲一隻炭筆畫的鳥，簡單而精美。

▲尼克叔叔小心翼翼抓住畫紙邊緣，仔細打量它。卡達季歐輕彈一下手指。

卡達季歐
他當著我的面，在四十五秒內用一根
燒過的火柴棒就把它畫好。

尼克叔叔
（開始真心佩服）
一隻完美的麻雀。太棒了。我能留著
嗎？

卡達季歐
別傻了。當然不行。重點是：他可以
畫出這個——

▲一陣小心翼翼的拉扯後，尼克叔叔不情願地放手，把
畫還給卡達季歐。

<center>**卡達季歐**</center>

——他想畫的話，可以畫得很美，但
是他認為這個——

▲卡達季歐指著《西蒙》。

<center>**卡達季歐**</center>

——更好。

▲卡達季歐這時才意識到，自己下面的話是真心的：

<center>**卡達季歐**</center>

我想，我也同意他的看法。

▲叔叔們檢視畫作，用手觸摸、用鼻子聞··諸如此類。
卡達季歐果斷地說：

<center>**卡達季歐**</center>

《西蒙，裸體，J牢房，康樂室》有
可能是一件價格不菲、甚至天價的傑
作——不過，它目前還不是。

▲尼克叔叔抱胸、點點頭，莫測高深地說：

尼克叔叔

我們必須創造渴望。

▲卡達季歐點頭，同樣莫測高深的樣子。一陣沉默。喬叔叔接著說：

喬叔叔

他要在裡面關多久？

內景，聽證室，白天

▲法庭裡，一邊是高台上的三個法官，看著西蒙押送羅森塔爾（穿約束衣、上腳鐐）從側門進入、走向中央的一張椅子。她把他鎖在椅子的扶手上。羅森塔爾坐下，戒慎地看著法官。他背後的十排座椅空蕩蕩的，只有第一排坐著卡達季歐和叔父們。西蒙坐在羅森塔爾旁的凳子上，開始織另一只襪子，聽證會同時開始進行：

主審法官

7524 號公民申請召開特殊假釋委員會，重新評估犯人涉及之攻擊、毆打、暴力肢解罪刑。羅森塔爾先生，請說明為什麼我們應該釋放你。

羅森塔爾

（輕聲）

法官大人，因為那是個意外。我無意
殺害任何人。

▲主審法官挑了挑眉，不帶任何情緒地說：

主審法官

你用肉鋸割下了兩名酒保的頭。

▲羅森塔爾遲疑一下，小聲地跟西蒙交頭接耳，然後點
點頭，提出澄清：

羅森塔爾

第一個是意外，第二個是出於自衛。

▲法官們低聲交談，西蒙繼續織她的襪子。

主審法官

就算是這樣好了，對於砍下他們的
頭，你能證明你有真心為此自責，或
是（至少）有任何悔意嗎？

▲羅森塔爾抓抓下巴，往窗外看去。天空中，一隻猛禽抓住一隻白鴿。羽毛一陣亂飛狂舞。羅森塔爾用幾乎聽不到的聲音，真心誠意地辯解說：

羅森塔爾

他們是自找的。

主審法官

（尖銳）
你說什麼？

▲卡達季歐大聲打斷這一幕，聲音幾乎完全壓過羅森塔爾重述的話。

羅森塔爾	**卡達季歐**
他們是自找的？	抱歉！我想發言！

▲主審法官皺眉，羅森塔爾轉過頭，西蒙停下手邊的編織動作。卡達季歐突如其來舉起了手。

卡達季歐

這個流程裡會不會問在場的人是否有
任何異議、有話要說？像婚禮那樣？

主審法官	卡達季歐
沒有。	我會長話短說。

▲不安又好奇的兩位叔父看著卡達季歐爬過隔板（努力想跨過去時腳稍微滑了一下）並且「接近犯人座位」。法官們沒有試圖阻止他，但表情顯示極度不悅。卡達季歐開始發揮他的三寸不爛之舌：

卡達季歐

我們都知道這人是殺人犯，不管從哪個角度考量，都是一級謀殺罪。這是鐵一樣的事實。不過，他同時也是罕見的不世奇才，一個你也許聽聞、但從來沒有機會親自發掘的那種人：藝術天才。面對這種兩難，我們當然應該有雙重標準（而且，他們還覺得他有精神病，那就不是他的錯了）。容我在此恭敬地提議：或許我們可以想其他方式來懲罰他？我希望能找到一點彈性空間。

▲卡達季歐看向兩位叔父。他們點頭，神情關切而嚴肅。法官們完全不為所動。

貝倫森（旁白）

羅森塔爾服刑期間的假釋申請權利被
永久撤銷了。

▲西蒙開始收拾她的毛線。喬叔叔從旁聽席插話說：

喬叔叔

我們沒有別的問題了。

卡接：

▲回到貝倫森的講台。

貝倫森

儘管如此，卡達季歐和叔父們一致決
定要擔任羅森塔爾的專屬經紀人，在
自由世界捧紅這位藝術家。

插入：

▲一張宣傳海報，昭告一場在市政廳舉辦的公開辯論。
海報上方是《西蒙，裸體等等》的照片，底下寫著：「下
一幅《蒙娜麗莎》？」

貝倫森（旁白）

《西蒙》在各地巡迴展出。

蒙太奇：

▲這幅畫在世界各地的展覽廳中展出。每一個地點，都出現了那些穿著西裝和晚禮服的藝術贊助者爆發衝突的場景。首先是法國某個市政廳，香檳瓶在空中亂飛，瓶子碎碎、爆裂。

貝倫森（旁白）

安努伊的「沙龍」。

▲下一個：英國一座巨型溫室花房。揮拳、掐喉、怒吼、尖叫、流血。

貝倫森（旁白）

皇家博覽會。

▲最後是：美國中部的一場收穫祭慶典，現場有嘉年華遊樂設施、棉花糖、射擊場等。一座帳篷裡，一群賓客企圖在現場放火，另一群人極力阻止他們。

貝倫森（旁白）

堪薩斯州自由城展覽會的國際館（那
裡差一點被大火燒成灰燼）。

▲卡達季歐和叔父們看著這些破壞與衝突，兩眼發亮，
喜形於色。

貝倫森（旁白）

簡單說，這幅畫造成了大轟動。

內景，拍賣會，白天

▲拍賣品是羅森塔爾的《完美麻雀》。競標號碼板快速
起落，驚訝的拍賣官努力要跟上激烈的競標。

貝倫森（旁白）

（就連藝術家早年被湮沒的作品，也
在二級市場掀起瘋狂活絡的交易。）

▲更多拍賣品在一旁等著上場，包括前面看過的羅森塔
爾靜物畫、河濱風景、被跳蚤咬的狗、自畫像、苦艾酒
瓶和沙漠要塞的軍官（子彈孔原封不動保留著）。

卡接：

▲回到貝倫森的講台。

貝倫森
與此同時，羅森塔爾在獄中持續創作。引人注目的是，這位藝術家偏愛採用監獄／精神病院特有的媒材：

蒙太奇：

▲鏡頭透過占滿畫面的一整片玻璃拍攝：羅森塔爾直接在玻璃上創作，（用筆刷）塗抹或噴濺揮灑，動作強而有力（搭配卡接鏡頭），一次一個顏色。第一個：帶灰色調的淺橙色。

貝倫森（旁白）
蛋粉。

▲下一個：濃稠的暗紅色。

貝倫森（旁白）
鴿子血。

▲下一個：油亮的黑色。

貝倫森（旁白）

手銬潤滑油。

▲下一個：不同色度的灰黑色。

貝倫森（旁白）

煤、軟木塞、糞便。

▲像蠟的質感、接近螢光、有點起泡泡的黃色。

貝倫森（旁白）

鮮豔的黃色洗碗肥皂。

▲最後：一碗微溫的粥。

貝倫森（旁白）

還有以現做的小米糊當黏合劑。

蒙太奇：

▲裸體的西蒙擺出各種不同的姿勢。這些肢體動作看似

不可能做到（而且，如果沒有用視覺特效，也**確實**不可能達成）。第一個：身體扭成螺旋狀，手臂像有雙重關節一樣扭曲叉腰，沐浴在從高處的窗口投下的光線中。

貝倫森（旁白）

西蒙喜歡站著不動。

▲下一個：金雞獨立，雙手十指交疊、手掌上舉，被一盞閃爍的油燈從底部照亮。

貝倫森（旁白）

事實上，她可以長時間維持高難度姿勢，能力堪稱奧運選手等級。

▲下一個：她以「沉思者」的姿勢坐在冒著熱氣的暖氣片上，冷冽的空氣中可以看到她呼出的霧氣。

貝倫森（旁白）

幾乎看不出極端高溫或寒冷對她有什麼影響。

▲下一個：西蒙臉部特寫。一隻蚊子叮著她的臉頰，她完全無動於衷。蚊子飛走，留下一滴血痕。西蒙用小指

頭揩去，乾淨完美無暇。

貝倫森（旁白）
即使暴露在各種惡劣的環境下，她的
皮膚依舊不會曬傷，不曾留下斑痕，
也不起雞皮疙瘩。

▲下一個：西蒙的身軀從天花板上的管路倒吊而下，擺
出固定不動的蝶泳姿勢。

貝倫森（旁白）
有個關於她的小趣聞是：她是真心喜
歡松節油的味道──

▲最後：西蒙用鋼絲球和蒸餾酸劑，清洗濺灑在她手臂
和大腿上的油彩。

貝倫森（旁白）
──事實上，往後幾年間，她在梳妝
打扮時，還真的會把它抹在身上。（此
事千真萬確，你可以從她身上聞到它
的味道。）

內景，處刑室，白天

▲一間挑高有如穀倉的圓形小房間裡，牆上有一扇打開的鐵皮門，門栓被人撬開、門把掉到地上，埋在一堆碎片和螺絲裡。一道十英尺高的螺旋窄梯沿著牆邊而下，一名神情不悅的獄警兩手插在口袋裡，身旁的控制台上有一個大型的切撥式開關。

貝倫森（旁白）
她不只是靈感的繆思女神。

▲羅森塔爾不在畫面中，冷冷地說：

羅森塔爾（畫外音）
把開關扳下。

▲警衛不屑地哼了一聲。房間的另一邊，羅森塔爾坐在電椅上，額頭上戴著一圈金屬頭箍，手腕用皮帶綁住。他大聲怒吼：

羅森塔爾
把開關扳下，你這個狗雜種！

▲西蒙現身，皺起眉頭。

西蒙

你怎麼了？快回去工作。

▲羅森塔爾露出有點愧疚的神情，卻仍然嘴硬，繼續主張：

羅森塔爾

我沒辦法。我做不到。實在太難了。
這根本是折磨。我是——我是個——
名副其實、飽受折磨的藝術家。

▲西蒙瞥了一眼偷偷放在電椅的椅腳邊、剩下半瓶的漱口水。她溫柔地說：

西蒙

可憐的寶貝。

▲西蒙從樓梯走下，冷靜地對獄警說：

西蒙

你出去。

▲獄警離開。西蒙好奇地盯著羅森塔爾。他苦澀地回望她。西蒙抓住開關，迅速扳下又拉起。一聲巨大的爆響，羅森塔爾受到了一萬伏特電擊。他的頭髮冒出火花，身體痙攣，耳朵冒煙。一瞬間的驚愕之後，他顫抖著、冒著煙，兩眼直盯著西蒙，滿懷戒懼。西蒙聳了聳肩。

西蒙

這就是你要的嗎？

▲沉默。西蒙走近，在羅森塔爾面前停下，手放在背後。她冷靜、不帶情感地說：

西蒙

我在農場上長大。我們不寫詩。我們不做音樂。我們不雕塑、不作畫。我從監獄圖書館的書裡學習藝術和工藝，自願教導給囚犯。我不知道你懂些什麼，但我知道**你是藝術家**。我看得出你在受苦。我知道創作很不容易，之後可能還可能更糟——但是再接下來你會漸入佳境。不管你的問題在哪裡，最後你一定會找到答案。（所以你現在到底怎麼了？）

羅森塔爾

（脆弱）

我不知道要畫什麼。

西蒙

你會想出來要畫什麼，你會相信自己
（就像我一樣），你會**努力奮戰**，然
後，等春天到來，也許夏天，或是秋
天，或最晚在冬天，你會完成你的新
作品。這就是接下來會發生的事。

▲西蒙再次握住開關，羅森塔爾打了個哆嗦。她開口問：

西蒙

除非，你還是寧願現在就做個了斷？

▲羅森塔爾的手掙脫皮帶，取下頭上的金屬頭箍，然後
爬上樓梯離開。西蒙關閉控制台的電源。電椅猛烈晃動、
發出嘎吱聲，然後逐漸回復寂靜。

卡接：

▲回到貝倫森的講台。

貝倫森

法國潑濺畫派行動藝術組。

▲貝倫森播放一張投影片，一群身上潑灑了顏料的男人（身材魁梧，脾氣火爆，蓬頭垢面，不修邊幅，講究風格）和一名女子（嬌小但氣勢強大）在監獄窗戶外的街頭上合照，出現在窗口的羅森塔爾笑容滿面。

貝倫森

一群活躍、才華洋溢、精力旺盛、邋遢、酗酒、暴力、創意十足的野蠻人。二十多年來，他們激發彼此靈感，也經常相互人身攻擊。（現在我要喝點酒。）

▲貝倫森從講台下的角落拿出一個小保溫瓶，將當中的飲料一口氣倒入一個小玻璃杯。她從講台後頭走出來，站到舞台邊緣更接近觀眾的位置，先啜飲了一口，接著用更自在的口吻繼續說：

貝倫森

不要忘了，在那個時代，大家也知道，社會比較能接受畫家或雕刻家抓起椅

子（甚至磚頭）去砸他的同儕，或是
頂著鼻青臉腫、缺了牙的臉現身大庭
廣眾下。沒錯，我跳得太快了，但是
就我個人所知，羅森塔爾有時候會暴
衝。我指的是，在他位於水電工大道
的工作室下的顏料儲藏室裡，他有一
次把我抓到裡面去，而且很不得體
地，算是，想要——
（故意讓人聽到的低語）
——幹我，就在儲藏室角落的牆邊。
他瘋了（官方認證的）。

▲貝倫森轉身繞回到她的講台，匆匆看一下自己的筆記，
繼續說：

貝倫森
卡達季歐家族，想當然地，成了所有
這些畫家的經紀人。

外景，封閉式建物的入口，白天

▲兩名獄警緩慢拉開一扇高聳、上頭有鉚釘、包著鋼片
的橡木門，顯露出在門外大馬路上等候的卡達季歐和兩

位叔父。相反的角度，另外兩名獄警拉開一模一樣的大門，露出羅森塔爾（上銬、穿著約束衣）和西蒙在監獄的中庭等候。這兩組人面對面，往前走向中間一道上鎖的鐵柵欄大門，彼此相會。

標題：

三年後

▲卡達季歐面對羅森塔爾，雙手抱胸，面色凝重。喬叔叔站在他的身後。一名僕人為尼克叔叔搬來一張椅子。他坐下來，雙臂撐在拐杖上。卡達季歐對著羅森塔爾單刀直入：

卡達季歐

三年了，靠著一幅亂七八糟又過響的小畫，我們讓你成了在世最有名的畫家。藝術學院在教你的畫，百科全書也有你的名字，連你的**徒弟們**也都賺翻天、揮金如土。但是在這段漫長的時間裡，你卻連一個新作品的草圖或習作都不給我們看。到底我們要等多久？好，你不用回答，因為我們沒有

問你的意思。邀請卡已經印好了。

▲喬叔叔拿出一個燙印厚金邊、上頭有華麗浮雕鮮紅字體的傳統凸版印刷卡片。

卡達季歐
我們要**進來**了。所有人。收藏家，評論家，甚至你的二流模仿者（由我們代理）；他們吹捧你，幫你偷偷夾帶東西進來，而且未來說不定比你還厲害。光是打通關節的賄賂金額就很離譜，你問這些獄警就知道了，但我們還是會付錢。所以，把它完成，不管那是什麼畫。時間就在兩個星期後。

▲卡達季歐伸出兩根指頭。羅森塔爾咬牙（有污漬、不整齊），又一次發出低聲的咆哮（另一名獄警手持卡賓槍，從上方的塔樓監看著這一幕）。卡達季歐往後稍退一步，試圖掩藏他本能的恐懼。他指著西蒙：

卡達季歐
*她*說已經準備好了。

▲羅森塔爾的身軀一震，露出驚訝的神情。他皺眉，轉頭看向西蒙。西蒙點點頭。

西蒙

準備好了。

▲羅森塔爾一副他被背叛了的樣子。西蒙不知所措。卡達季歐覺得自己成功開脫了。羅森塔爾喃喃自語，抱著最後一絲希望：

羅森塔爾

我可能還需要一年。

▲卡達季歐崩潰，忍不住大叫出聲。他的兩位叔父高舉雙手，抓著頭髮，閉上眼睛，猛搖頭，等等。

卡接：

▲回到貝倫森的講台。

貝倫森

我的老闆當時收到一份內容讓人非常
好奇的特急電報。當然，我所謂「老

闆」，指的是「嬤嬤」烏普舒・克蘭佩特。

▲貝倫森連續播放三張一組的黑白投影片：一張展示著一座標誌性的現代主義建築，外形如一個門擋，俯瞰著一片玉米田；另外兩張是展示櫃，擺滿了古希臘、古羅馬和古埃及的神像、器具、器皿。

貝倫森

她是精明的古董收藏家。

▲貝倫森遙控切換另外一組三張投影片：一張顯示同一棟建築稍近一點的近照，另外兩張是展示間，當中陳列著立體主義、超現實主義的畫作與雕塑——還有創造它們的藝術家。

貝倫森

是前衛派的好朋友。

▲貝倫森遙控切換另一張投影片，一位有著先鋒者帥氣氣質的六十歲女性，身形微微豐滿，儀態端莊、眼睛黑白分明，穿著打扮極優雅、精緻，非常有歐陸風情。她坐在戶外一張造型有如龍蝦的扶手椅上，背景裡有一座

水塔，上面寫著「堪薩斯州，自由城」。她是「孃孃」
烏普舒·克蘭佩特。

貝倫森

即使在一開始，她的收藏就已經非常
知名而且重要（她的住宅也是。這
是英格·史汀在美國的第一件委託作
品，世人暱稱它「門擋屋」）。我的
職責，或者該說我的榮幸，是為她的
收藏品編目、建檔和提供建議——但
其實她愛怎樣就怎樣，根本不管別人
跟她說什麼。

▲貝倫森關掉投影機。

貝倫森

於是我們跋涉千山萬水，從自由城來
到安努伊。

外景，有臥鋪的飛機，夜晚

▲一架水陸兩用飛機正飛越大西洋（從左往右飛），背
景有白雲飄過。畫面溶接到飛機的內部剖面圖。服務員

送上雞尾酒，旅客們在讀雜誌。頭等艙被整個包下來，克蘭佩特（穿著和服樣式的刺繡睡袍）坐在一張矮腳桌前抽香菸、喝睡前酒，口授一名社交祕書和樣貌比現在年輕的貝倫森完成了書信往來工作。克蘭佩特起身。一名女僕拿著菸灰缸和髮網進來，一邊將髮網戴到主人頭上，一邊跟著她穿過走道、來到臥鋪。一名醫師從艙尾出現，端著一盤營養劑和藥物。他餵了克蘭佩特兩匙氧化鎂牛奶，接著老練地在她肩上打了一針。貝倫森協助克蘭佩特爬上臥鋪，遞給她一本推理小說並且幫她翻到上次中斷的頁數。克蘭佩特把沒抽完的香菸遞給貝倫特，兩人來回傳了幾次，輪流分享幾口煙，直到克蘭佩特拉上簾幕。貝倫森窩進下層的臥鋪，也把簾幕拉上。她從簾幕的縫隙中伸出一隻手，把菸灰撣在地上。機艙內的燈暗下。

▲這整段場景中，卡達季歐以旁白做說明：

卡達季歐（旁白）
我親愛的克蘭佩特女士（「嬤嬤」，
如果容許我如此稱呼），請加入我們，
參與摩西‧羅森塔爾千呼萬喚始出來
的新作首展（包括我本人都尚未獲准
一窺）。為了順利進行此次的鑑賞行

程，我們將有必要祕密潛入藝術家目前所在的住所，而且依照我的暗樁提供之指示來計畫妳此行的所有細節和準備。注意：請勿攜帶火柴、打火機或任何尖銳的物品。我們滿心期待靜候妳的確認。妳最真誠的，卡達季歐叔侄藝廊敬上。

內景，藝廊，夜晚

▲卡達季歐和兩位叔父在藝廊展示廳裡或坐或站等候著。他們為了今晚而盛裝打扮，圍巾和外套掛在椅背和藝品展示基座上。三大捆厚厚的大尺寸鈔票，每張都有如信紙般大小，成堆疊放在房間中央一張鍍金的桌面上。兩位叔父分別確認時間（看懷錶、手錶或是沙漏），貝倫森開始說明整個情況：

貝倫森（旁白）
清晨三點鐘，警方的囚車在把最後一批妓女和酒鬼送進拘留室後，直接來接我們。

▲卡達季歐拉開窗簾，確認河濱廣場上方的鐘塔。

卡接：

▲高角度鏡頭跟隨行駛在城市一條狹窄街道上的車隊，車輛包括兩部警用摩托車和一部大型囚車。車上的警示燈不斷閃動，警笛一路長鳴、呼嘯著。

蒙太奇：

▲囚車的後半部，窗戶加裝了鐵絲網，還有左、右兩邊面對面、各分成上下兩層的鋼製座椅。乘客包括：卡達季歐和叔父們，以及克蘭佩特、貝倫森和克蘭佩特的祕書；另外十六位衣著光鮮的收藏家，穿戴著皮草和珠寶、晚宴西裝與黑領帶等；還有在前面投影片中看過的法國潑濺畫派的全數成員，帶著他們的女朋友（看去像似妓女）；最後是兩位穿著制服的侍應生。車上的每個人都拿著一份標示著「羅森塔爾／卡達季歐」的展覽宣傳單。

▲俯拍：卡達季歐的手數著鈔票，把賄款交到囚車駕駛的手上。

▲石頭和灰泥構成的長長地下通道裡，有一條狹窄的磚造走道，一邊是潺潺流動的水溝。卡達季歐帶領著上述這批人，像個祭司般被兩名穿條紋工作服的水廠工人（手裡拿著發光的瓦斯燈）和兩個侍應生（推著飯店客房服

務的推車）簇擁著向前。

▲俯拍：卡達季歐的手數著鈔票，把賄款交到兩名水廠工人手上。

▲從高塔上俯瞰的一座水泥運動場。探照燈不時掃過牆壁，投射下鐵絲網的陰影。來賓在四位獄警護送下，成一排縱隊悄悄走過。

▲俯拍：卡達季歐的手數著鈔票，把賄款交到四名獄警手上。

▲一條寬闊的走道，兩邊是一道接一道鐵柵門分隔的牢房。這群來賓在十二名獄警帶領下，穿過燈光昏暗的獄所，嘲弄和譏笑的聲音迴盪在一間間囚室中。

▲俯拍角度：卡達季歐的手數著鈔票，把賄款交到十二名獄警手上。

內景，康樂室，夜晚

▲漆黑的空間裡一扇打開的門，訪客魚貫跨過門檻。門被關上、上鎖、上閂。完全的黑暗。漫長的沉默。壓低

音量的竊竊私語。卡達季歐出聲：

卡達季歐

摩西，你在嗎？

▲停頓。然後，羅森塔爾的咕噥聲從房間某處傳來。

羅森塔爾

嗯。

卡達季歐

（緊張）

你要介紹一下嗎？或是給我們的嘉賓
來段歡迎詞？他們當中，有人長途
跋涉而來，就為了看你的作品。或是
你有其他的話想說？還是，我不知
道⋯⋯哈囉？

西蒙

（還是在黑暗中）

開燈。

▲開關打開的聲響，康樂室（之前見過，漆成白色、壁

球場大小的房間）頓時大放光明，牆壁上出現十幅令人驚嘆的壁畫，每一幅有十六英尺高，正如前面貝倫森在演講廳播放投影片時所言（這裡是我們第一次看到它們以彩色出現，非常華麗壯觀。）

▲羅森塔爾坐在輪椅上，穿著囚服，打著跟床墊面料一樣織紋的領帶。他面無表情，西蒙站在他身旁。

▲卡達季歐欣賞著這個光景：藝術家和他的作品。他為之瞠目結舌，然後對著鴉雀無聲的眾人大喊：

卡達季歐

各位，請安靜！

▲稍停，然後突然間，卡達季歐又高亢大喊，激動到破音，像個青少年似的：

卡達季歐

我辦到了！

▲卡達季歐興奮地揮著雙拳，快步走往房間正中央，不斷打轉著觀察畫作，時而狂亂地呼喊，時而虔敬地低語：

卡達季歐

太棒了！這是歷史性的一刻。我辦到
了。開香檳！

▲開瓶聲響起，還有侍者用托盤捧著香檳和零食小點穿
梭在人群間。卡達季歐走向羅森塔爾。

卡塔季歐

為什麼你像個殘障人士一樣坐在輪椅
上？你應該站到桌子上跳舞！這是一
場勝利！

西蒙

他上星期用調色刀刺自己的大腿，幸
好醫護室的男護士幫他把動脈接回來
了。

羅森塔爾

（真心問）
你喜歡嗎？

卡達季歐

我喜歡嗎？

（謙卑）
是的。

▲卡達季歐彎下身，親吻羅森塔爾的額頭。他轉向西蒙，也親吻了她。潑濺派藝術家那夥人全部靠過來，其中一人代表全體對羅森塔爾說：

妓女
他們每個人都畫了你的女朋友。

▲每個藝術家都拿著一幀小小的肖像畫：餐巾紙上的畫、展覽宣傳單上的速寫、用香檳的軟木塞和鐵線做的雕塑等等。羅森塔爾向他們鞠躬、道謝，既深受感動，也覺得不好意思（雖然不怎麼欣賞那些小作）。卡達季歐指出：

卡達季歐
你們看「孃孃」！她看到入迷了。

▲房間另一頭，克蘭佩特緊貼著其中一幅畫站在那裡，確實是沉醉其中。貝倫森保持些微距離站在她的身後。卡達季歐快步走來，逗留在她身邊。克蘭佩特終於開口，用她特有的地方口音說：

克蘭佩特

這是溼壁畫，不是嗎？

卡達季歐

（欣喜若狂）

一點也沒錯！他是第一流的文藝復興大師！手法一如皮佩諾・皮耶路吉1565 年的《天主祭壇前的基督》！「嬤嬤」！沒人能像堪薩斯州自由城的「嬤嬤」克蘭佩特一樣，對**前所未見**之物也有鑑賞的眼光！我們在她面前甚至應該覺得羞恥！媽的為什麼她會說是溼壁畫？

（對著羅森塔爾大吼）

你畫在牆上？！

▲卡達季歐伸手碰畫作，然後更用力地抹了抹。他用指甲又刮又抓，一臉驚慌失措的表情，有如遭遇晴天霹靂。

卡達季歐

噢不。他做了什麼？你他媽的王八蛋。

（陷入絕望，看向貝倫森）

看看這個。

貝倫森

我認為它美妙極了。

卡達季歐

這作品**太重要了**！可能是人類圖像演進史的轉捩點！好比把顏料刮抹在強化混凝土體育館的牆上！他甚至曾經畫在暖氣管上面！

卡蘭佩特

（仔細端詳）

說不定古典藝術基金會的修復人員可以想辦法把畫弄下來。

卡達季歐

這裡是最高安全層級的監獄，「嬤嬤」！這是聯邦機構！就算要展開像噩夢一樣的官僚作業，也得先花好幾年時間跟一群領高薪、傲慢、討人厭的律師談判。我甚至不知道要怎麼把它剝下來。這是壁畫！

▲卡達季歐突然衝到房間另一頭的羅森塔爾面前，大發雷霆：

卡達季歐

這是淫壁畫！

羅森塔爾

（困惑）

所以？

卡達季歐

你能想像我們已經砸了多少錢卻走到這個騎虎難下的困境嗎？看看他們！

▲卡達季歐手指著他的兩位叔父。他們只是看著、聽著，似乎完全在狀況外。

卡達季歐

你毀了我們！你對這一點完全無動於衷嗎？

羅森塔爾

（受傷）

我以為你說你喜歡它。

卡達季歐

（冷酷）

我覺得它爛透了。給我從輪椅上下
來！我要踢你的屁股、讓你滿屋子
飛！

▲羅森塔爾的身子一縮，彷彿被人背刺了一刀。他發出
咆哮（像之前那種）。

卡達季歐

不要跟我來這套，你這個被定罪的謀
殺犯、殘暴的凶手、不想活的瘋子、
沒有才華的酒鬼！

▲羅森塔爾轉動輪椅，像犀牛一樣朝卡達季歐衝去。卡
達季歐一邊閃躲、一邊做出一些假動作，還用香檳潑羅
森塔爾的眼睛，讓他一時睜不開眼。他跑到暴怒的羅森
塔爾身後，抓住輪椅的手柄，拚命推著羅森塔爾在開闊
的展示間裡衝刺，把輪椅和上頭的人從一道有三級台階
高的斜坡高速往下推。輪椅頃刻飛出去，然後重重著地、
滑行，高速衝向其中一幅壁畫的水泥牆。它撞上牆壁的

當下，爆出一陣金屬撞擊、迸裂聲。屋裡陷入一陣死寂。羅森塔爾動也不動。

▲西蒙看向卡達季歐，神情嚴厲。卡達季歐一臉羞愧。

▲突然間，羅森塔爾快速倒車，把輪椅掉頭並開始加速，（以驚人的運動能力）顛簸地爬上台階，像一頭更凶猛的犀牛，重新往卡達季歐衝去。卡達季歐奔逃。現場的賓客在一旁看著，驚訝、困惑、好奇、害怕、閃躲。在此同時，兩人在房間裡滿場跑，對著彼此怒吼。當他們經過西蒙身邊時，她巧妙地伸腳絆倒卡達季歐，讓他在地上滾了一圈，然後幾乎在同一時間，她扳起輪椅的手煞車，卡住輪軸、毀了輪輻。輪椅基本上可以說解體了，而羅森塔爾飛到半空中，最後直接重摔在他的經紀人身上。

▲卡達季歐仰躺在地上，對著羅森塔爾的臉說：

卡達季歐
別壓著我，下來，摩西。

▲打鬥結束。羅森塔爾一瘸一拐地被扶坐到一張凳子上，一副消沉的樣子。卡達季歐不解地問西蒙：

卡達季歐

為什麼妳不先告訴我這一切，獄警女
士？

▲西蒙想了想。她開口解釋，選擇長話短說：

西蒙

因為，這樣一來你就會阻止他。

▲卡達季歐洩了氣。他點點頭，回到叔父們身邊。他們
看起來茫然無措。尼克叔叔拿著展覽宣傳單給自己搧風，
喬叔叔從一個罐子裡拿出藥丸混著香檳吞下。卡達季歐
垂頭喪氣地說：

卡達季歐

我們只能接受了。他對失敗的本能需
求，遠勝過我們想幫助他成功的強大
渴望。我放棄。我們被他打敗了。很
悲哀，但事實就是如此。不管怎樣，
至少他完成了這個他媽的作品。
（思考）
這或許是我所看過，對於周邊視覺[20]
最有意思的一次思索探究。

▲卡達季歐以手掌遮眼，不時切換左、右眼，從眼角端詳作品。當他轉向羅森塔爾，羅森塔爾對他張開雙臂。兩人相互擁抱，有如兩個精疲力竭的拳擊手，臉上都淌著淚水。

卡達季歐

幹得好，摩西。這個作品有流傳百世
的價值。如果你顏料抹得夠厚夠深，
它也許能永垂不朽。我們總有一天會
再來看它，但願有這一天。當然，到
時候你也還是被關在這裡。

▲羅森塔爾聳聳肩，然後輕聲說：

羅森塔爾

這些全都是西蒙。

▲他們看著西蒙，她站在房間的另一邊，背對他們倆，正對著其中一幅壁畫。貝倫森（從未來）告知我們：

貝倫森（旁白）

那一刻，這兩人都很清楚，西蒙即將
在隔天告別安努伊監獄／精神病院。

她已經拿到卡達季歐家族的資助金，
那是她擔任羅森塔爾繆思女神和模特
兒的報酬。

▲卡達季歐把手搭在羅森塔爾的肩上。

貝倫森（旁白）
西蒙跟她年輕時生下但情感疏離的那
個孩子會合，從此再也不曾片刻分
離。

▲西蒙轉過身，看著羅森塔爾和卡達季歐。她露出微笑，
模仿畫中的姿勢──雖然那是抽象的立體派畫作──一
名全力衝刺中的跑者，正衝向想像中的終點線（她的平
衡感當然是不可思議的完美）。

貝倫森（旁白）
在羅森塔爾的餘生中，她始終與他保
持通信往來。

▲在此同時，克蘭佩特和貝倫森正在仔細研究一幅壁畫
的表面。貝倫森戴著檔案管理員的白色棉質手套，進行
材料特性的評估。

貝倫森

這絕對是極具挑戰性的任務。藝術家
使用的媒材是油脂和血，它們深深
滲透到底下那層沒有接縫的石膏底料
（gesso）裡。我認為只能整片取下。

克蘭佩特

（樂觀）

我覺得莫里奇歐那傢伙會有好辦法。
他是狡猾的老狐狸。

貝倫森

（在記事本上做筆記）

我明天一早跟他聯絡，「孃孃」。

▲西蒙坐在羅森塔爾完好的那隻大腿上，又在編織另一
只小孩的襪子（比之前看過的尺寸稍大一些）。貝倫森
湊到卡達季歐的身邊。

貝倫森

克蘭佩特女士想要保留[21] 這件作品。

▲卡達季歐先是一愣，然後震驚地問：

卡達季歐

黏在牆上的那個東西嗎？

貝倫森

是的，麻煩你。假如她決定完成交易：
你和你的叔父們能接受這個金額嗎？

▲貝倫森遞出一張小紙片給卡達季歐。他戴上一副老花
眼鏡，叔父們也湊上前。他們從卡達季歐背後看過來，
喃喃表示同意。卡達季歐問貝倫森：

卡達季歐

我們可以收個訂金嗎？

貝倫森

（對著克蘭佩特喊）
「嬤嬤」？要預付訂金嗎？

克蘭佩特

告訴那些小氣的法國人，我不會亂作
承諾。

▲卡達季歐和叔父們至少暫時鬆了一口氣。尼克叔叔向

樂隊示意。音樂恢復演奏，派對重新開始。

貝倫森（旁白）

《十幅鋼筋混凝土（承重牆）壁畫》
在往後的二十年間將保留在烏普舒・
克蘭佩特的名下。

▲一名在旁邊探頭探腦的侍應生，插進來悄聲通報：

侍應生

卡達季歐先生？囚犯們說他們也要被
收買。

▲卡達季歐略一遲疑，不悅地問：

卡達季歐

哪些囚犯？

侍應生

全部。康樂室外面集結了一群憤怒的
囚犯，這一位自稱是他們的代表。

▲侍應生指指他身邊一個看起來精瘦、粗暴、本來不在

展覽會現場的囚犯。卡達季歐看了囚犯兩眼，皺起眉頭，盯著囚犯以尖酸的口氣說：

卡達季歐

告訴他們，我們不會賄賂強暴犯和扒手。這是不道德的。況且，我現在也沒有多餘的六百萬法郎小額鈔票。

▲卡達季歐走到門口，探頭查看。走廊上有大約三百名憤怒的囚犯，手裡拿著隨手抓來的武器（掃帚把、半截水管、磚頭、鏈子）。卡達季歐問了個不指望回答的問題：

卡達季歐

你們是怎麼出來的？

▲卡達季歐退回房裡，朝羅森塔爾大喊：

卡達季歐

我們要怎麼辦？

羅森塔爾

（不留情）
把門鎖上。

▲卡達季歐想再把門關上，但房裡那名囚犯出手阻撓，和卡達季歐扭打起來。西蒙用警棍全力往囚犯頭上一擊。他鮮血直流，大聲哀嚎，接著發出一聲怒吼。

囚犯

大家衝啊！

▲鐵鉸鏈在猛烈的衝撞下迸裂四散，康樂室的門「轟隆」一聲倒在地板上。暴徒蜂擁闖入展示場，場面狂暴、瘋狂、完全失控。現場的大批賓客驚叫奔走，努力保護自己。

貝倫森（旁白）

事件結束後，共計有七十二名囚犯、六名法國潑灑畫派成員當場斃命或重傷垂危。

▲西蒙不斷用警棍猛擊多名囚犯。卡達季歐砸破一支香檳酒瓶，往好幾名攻擊者臉上刺去。克蘭佩特拿出了一把袖珍手槍，擊斃了兩人，再重新裝填子彈。貝倫森拿著一支高壓滅火器噴灑暴徒。潑灑畫派藝術家和他們的妓女女伴投入激烈的肉搏。卡達季歐的叔父們掙扎著不要被勒死。

貝倫森（旁白）

摩西・羅森塔爾因為展現無比英勇
的行為，拯救了九名獄警、二十二
名貴賓，以及文化部和都市部部長
的生命，以此贏得了自由身（終生緩
刑）——

▲當天晚上，羅森塔爾頭一次靠自己雙腳勉強站起身。
他的一隻手上拿著一大罐紅色顏料（鴿子血），另一隻
手上拿著一瓶松節油。他再次發出咆哮。

貝倫森（旁白）

——並且獲頒「籠中獅」勳章。

▲特寫：羅森塔爾大口喝下松節油，把瓶子丟到一旁，
再將整罐顏料往自己頭頂一倒，點燃一根火柴，發出咆
哮，陷入瘋狂（顏料濺灑到人、畫作和鏡頭上）。他張口，
噴出熊熊火焰。

外景，貨機，白天

▲一架軍用飛機正橫越大西洋（從右往左飛）。背景有
白雲飄過。畫面溶接到飛機的內部剖面圖。巨大的後機

艙裡有一部陸軍坦克、一輛運兵車、三輛吉普車，還有
一間完整無缺的康樂室，放在由天花板橫樑懸掛而下的
安全網裡。它隨著飛行中的輕微亂流而晃動。

貝倫森（旁白）
二十年後，按照「嬤嬤」克蘭佩特的
詳細指示，卡達季歐和他的姪兒安排
將整座康樂室送進一架哥利亞航空的
十二引擎火砲運輸機，從安努伊直飛
自由城。

▲年紀較長的卡達季歐和他英氣勃發的年輕侄兒並肩坐
在飛機跳傘座椅上，綁著四點式安全帶和降落傘背包。

卡接：

▲康樂室裡，貝倫森和她的聽眾們齊聚在這座移置後的
結構內，欣賞羅森塔爾的創作。大門口外，一片玉米田
在大平原的微風中搖曳。

貝倫森（旁白）
藉由這種形式，前衛藝術在堪薩斯中
部的平原上有了一席之地。

內景，作家（貝倫森）辦公室，白天

▲窗戶邊，貝倫森在檢視投影片，並重新安排排列順序。
角落裡，會計在註記簽單和收據。房間中央，豪威瑟一
邊踱步、一邊翻著一疊收據，喃喃自語／低聲唸出內容：

豪威瑟

「鉛筆、鋼筆、橡皮擦、圖釘、大頭
圖釘、打字機修理費……」

▲豪威瑟停下來，抬眼從鏡框上方看著貝倫森：

豪威瑟

為什麼北大西洋海濱俱樂部的飯店也
要我付錢？

貝倫森

（微微不滿）
因為我必須去那裡把稿子寫出來。

▲豪威瑟咕噥著，不太接受這說法。他繼續翻看收據，
繼續喃喃自語／低聲唸出內容：

豪威瑟

「早餐、午餐、晚餐、洗衣費、睡前
酒、宵夜⋯⋯」

▲豪威瑟再一次停下來（從眼鏡上方看過去）：

豪威瑟

這裡的書桌有什麼問題嗎？你就不能
在辦公室裡、在公司送你的桌子上寫？

貝倫森

（稍微更不滿）
拜託，我不能太隨便。這跟我和摩西
二十年前在海濱旅館發生的事有關。
我們當時是戀人。我是去回憶往事。

豪威瑟

（停頓）
用我的錢。

貝倫森

（堅定）
是的，麻煩了。

▲豪威瑟又咕噥一句。他決定讓步，對著會計說：

豪威瑟

通通加總起來。

▲會計敲打著計算機，計算總額。

第二篇報導

（頁 122 － 201）

插入：

▲「政治／藝文版」專欄特派記者的日誌樣稿。黑色線稿插圖：一輛被砸毀、起火燃燒的經濟款雪鐵龍。

標題：

<div align="center">

青年運動

〈政治宣言修訂版〉

作者：露辛達・奎曼茲[22]

</div>

內景，教務長辦公室，夜晚

▲一間寬敞、以木質嵌板裝飾的華麗房間，挑高的天花板，中間有一張巨大的古董桌。兩人在桌上盤腿對坐：一位是中年教授（高大，氣質出眾，一板一眼），另一位是個十九歲男孩（瘦削，一頭亂髮，活力四射）。他們全神貫注盯著兩人中間的一副棋盤。教授的手指放在主教上，斟酌著下一步。男孩（柴菲萊利）抽著一根黑色、細長的托斯卡納雪茄。房間周遭擠滿了上百個學生和十幾名教職人員，他們或站在矮櫃上、坐在地板上，或蹲在窗台上、擠在走廊和門廳。所有人盯著這兩位正在下棋的棋手。

▲一個聲音開場（美國口音，老菸槍的煙嗓，低沉〔就女性而言〕）：

奎曼茲（旁白）
三月一日。大學部學生和校方的談判在清晨時分突然破裂，期間經過激烈的辯論、互相飆罵髒話，最終決定以賭注來一決勝負。他們爭論的焦點是男學生是否有自由進出女生宿舍的權利。

▲角落裡，兩個男生（一高一矮）在低聲交談。他們是維特爾和米奇米奇。

維特爾	**米奇米奇**
柴菲萊利困住教授的主教了。	他應該打開局面，用他的兩個城堡來反制。

▲棋盤上，教授放下了主教，按下計時器。柴菲萊利迅速走了下一步，用騎士吃掉主教，按下計時器。

奎曼茲（旁白）
這場抗議（以陷入僵局告終），表面

上看來不過是乳臭未乾、滿懷春夢的
一夥人發起的膚淺行動；但實際上，
參與的男女比例相當，而且所有人都
強調了他們不滿的根源所在：對自由
的渴望（更多是生理上的需求），沒
別的了。

▲一名散發知性氣質的五十歲女子（裙裝，珍珠飾品，
風衣，大手提袋），不想引人注目，坐在角落的一個書
櫃上頭，觀察、傾聽這一切。她抽著香菸，在一本作業
本上做筆記。她十分好奇，全神貫注又興味盎然。她是
露辛達‧奎曼茲。這時，她皺起眉頭，大喊了一聲：

奎曼茲
小姐，妳的鞋！

▲房間的另一邊，一名學生穿著高領毛衣、罩衫，腳上
穿長統襪搭配涼鞋，頭戴一頂有棋盤格紋花樣裝飾的機
車安全帽（在這個故事裡，她始終戴著這頂安全帽），
正對著粉盒鏡子在補妝，鞋底踩著一張掛毯（有騎士、
淑女、獅子與獨角獸的圖樣）的邊緣。她低頭看看自己
腳下，不禁一陣尷尬。她小心翼翼地移開腳，把織毯弄
乾淨，再回頭看看奎曼茲，對她吐了吐舌頭。她是茱麗

葉。奎曼茲挑眉以對。棋盤這邊：教授擋下了對手對王
后側翼展開的攻擊。屋裡各個角落裡，歡呼和惋惜聲此
起彼落。

奎曼茲（旁白）

這個議題引爆為一種象徵，所有人議
論紛紛。

內景，住家的餐廳，夜晚

▲公寓五樓一間舒適的住家，屋裡到處都是書籍和文件。
潔淨的白色圓毯上，有一張未來風格的白色圓餐桌，一
對年約四十歲的夫婦坐在那裡。丈夫穿著套頭毛衣，蓄
長鬢角；妻子穿著寬鬆長袍，綁長辮子。背景裡，有一
對十三歲的雙胞胎女孩。她們自己在廚房裡吃飯，聽收
音機的新聞報導。奎曼茲冷淡地看著她的友人，丈夫這
時拔起酒瓶的軟木瓶塞。

奎曼茲（旁白）

三月五日。在 B 夫婦家吃晚餐。十九
歲的長子從昨天早上起就沒回家。父
親中午時碰巧看到他和同志們一起遊
行。他們的口號是：

卡接：

▲一面石牆，上面用噴漆大大地寫著「Les Enfants sont Grognons」的塗鴉。

<div align="center">

奎曼茲（旁白）

「孩子們很不高興。」

</div>

卡接：

▲主人倒酒的同時，奎曼茲點起了菸。她不帶情緒地說：

<div align="center">

奎曼茲

請給我個菸灰缸，如果你們很在意這
塊地毯的話。

</div>

▲丈夫趕緊起身去找容器。妻子神情尷尬，安靜地坐著。奎曼茲抬起頭，無動於衷看著一盞沒那麼完美的水晶吊燈。

<div align="center">

奎曼茲（旁白）

根據本地新聞報導：極右派的法學院
學生在校門口閒晃，本來打算騷擾左
翼示威者（他們的死對頭），最後反

</div>

倒為了捍衛他們，跟打算強制驅散示
威者的警方發生衝突。

▲丈夫拿來一個尺寸過大的水晶碗（看起來可能有十磅
重），在奎曼茲的菸灰即將掉落之前，及時擺到餐桌上
接住煙灰。

奎曼茲

謝謝。

▲奎曼茲吐了幾口煙。丈夫不太自在地坐回椅子上。

奎曼茲（旁白）

到目前為止，晚餐的另外一位客人還
沒出現，對此我心懷感激。（他們事
前並未告知他也受到邀請。）

▲這對夫妻同時開口，互相補充彼此的話：

丈夫	妻子
我們無意冒犯妳，真的很抱歉。	我們覺得，要是事先告知，妳可能會拒絕邀請。

<div align="center">**奎曼茲**</div>

沒錯。

▲外頭傳來隱約的喊叫聲、口號聲，不時還有射擊的爆
裂聲。

<div align="center">**奎曼茲（旁白）**</div>

一名醫學院學生透過安努伊電台，描
述了警方當天在街頭強力維安、管制
群眾的手段。他的原話如下：

妻子	丈夫
給他個機會吧。他非常聰明。	妳單身多久了？從那個誰之後？

<div align="center">**奎曼茲**</div>

（耐著性子）
我知道你們是好意。

<div align="center">**奎曼茲（旁白）**</div>

「一開始，暴露在外的皮膚感覺到一
陣刺痛。」

▲奎曼茲和這對夫妻不太尋常地——三個人一起，同時間——不是舉起酒杯，而是拿起裝水的玻璃杯。他們各自喝了一大口。吞下水後，奎曼茲立即說：

奎曼茲
我不是老處女。

丈夫
我們沒這麼想。

妻子
妳當然不是。

奎曼茲（旁白）
「接下來是，眼睛周圍的肌肉變紅、腫脹。」

▲三人開始眨眼，然後瞇起眼、吸鼻子。

奎曼茲
相信我：我是刻意獨自一人生活。我偏好會結束的關係。我刻意選擇不要丈夫、不要孩子（對嘗試靠寫作維生、為寫作而活的女性而言，他們是最大的兩個阻礙）。為什麼我們在哭？

丈夫	妻子
因為這讓人悲傷。我們不希望妳一個人過。	孤單也是一種貧窮。

奎曼茲

我不悲傷。我眼睛痛。你們家有點不
對勁。

▲停頓。奎曼茲和晚宴主人同時開始咳嗽、嗆咳、揉眼
睛。街頭的吵雜聲這時已經爆發為轟隆聲、撞擊聲，夾
雜著擴音器傳出的叫喊聲和各種警笛聲。

奎曼茲（旁白）

「最後，一陣灼熱的痛苦，鼻涕從鼻
孔湧出，喉嚨緊縮痙攣。」

丈夫	妻子
在每個窗台上鋪溼毛巾。	真不敢相信它會飄上來。這裡是五樓耶。

▲丈夫站起身、走向窗邊。外面閃過一道刺眼的白光，
遠處傳來的轟隆聲在屋內迴盪。妻子走進廚房，把兩個
女兒趕到後面的走廊。奎曼茲拿一條餐巾蒙住臉，走出

餐廳，進入浴室。她關上門。

內景，浴室，夜晚

▲白色磁磚，懸掛的毛巾，一家人的牙刷。奎曼茲瞪著鏡子裡的自己。她的眼睛布滿血絲，眼影也花了。她打開水龍頭，看著水流下。她的背後傳來輕微的水聲。她皺起眉頭。一雙光著的腳丫子掛在浴缸邊上，一會兒調整姿勢、一會兒抖動。奎曼茲穿過浴室，一把抓起浴簾，倏地將它拉開。泡在水裡的柴菲萊利頭上包著毛巾，嘴裡抽著一根細長的雪茄。他看起來嚇了一跳，手上拿著一本方格紙筆記本和一支四色原子筆，句子寫到一半。停頓。

柴菲萊利

我沒穿衣服，奎曼茲女士。

奎曼茲

看得出來。

柴菲萊利

妳怎麼哭了？

奎曼茲

催淚瓦斯。

▲柴菲萊利嗅了嗅空氣。奎曼茲暗自意識到並／或承認：

奎曼茲

我想，也是因為我覺得悲傷。

▲柴菲萊利點頭，若有所思。他和奎曼茲對視一會兒。

柴菲萊利

麻煩妳轉過身。我對我長出的肌肉感
到害羞。

▲奎曼茲猛然再把浴簾拉上。她走回洗手台，在醫藥櫃
裡找了一下，摸出一支眼影，幫自己補了眼妝。

奎曼茲

去告訴你的父母你在家裡。他們很擔
心。

柴菲萊利（畫外音）

我應該回到街頭的堡壘。

奎曼茲

（懷疑）

我沒看到什麼街頭堡壘。

柴菲萊利（畫外音）

（含糊其詞）

這個嘛，我們還在建造中。

奎曼茲

（不置可否）

嗯哼。你在寫什麼？

▲柴菲萊利再次把浴簾拉開，拿著他的筆記本，熱切地說：

柴菲萊利

我們的宣言。順便跟妳說一聲，我有
跟他們說不要邀保羅。妳或許悲傷，
但我不覺得妳孤單。

奎曼茲

（得到平反）

一點都沒錯！

柴菲萊利

抗議的時候我看到妳也在，坐在書櫃
上頭做筆記。
（忍不住問）
妳在寫關於我們的報導嗎？寫給堪薩
斯的人看？

奎曼茲

（停頓）
也許吧。

柴菲萊利

（關於他的宣言）
那麼，妳應該讀一下我們的決議。或
者，至少妳可以幫忙校對？我父母認
為妳是個好作家。

奎曼茲

拿過來。

▲柴菲萊利跳出浴缸，渾身光溜溜，水花四濺。他衝過
去，把方格紙筆記本往奎曼茲的手裡一塞，再飛快回到
浴缸裡。奎曼茲攤開筆記本開始讀，皺眉，翻頁。浴室

門外，門鈴聲響起，小狗吠了一聲。奎曼茲語帶保留地
說：

奎曼茲

它有點糊[23]。

柴菲萊利

（遲疑）
實際上的，還是譬喻上的？

奎曼茲

兩者都有。我是指筆記本的封面——
（沾了水）
——以及開頭前四句。

柴菲萊利

（不悅）
別批評我的宣言。

奎曼茲

（挑眉）
喔。你不接受評論？

柴菲萊利

（開始動搖）

我才用**不著**評論，我會需要嗎？我只
是請妳幫我校對一下，因為我以為妳
會讚嘆它寫得有多好。

奎曼茲

那就先從錯別字開始吧。

柴菲萊利

（瞇起眼）

有錯別字？

▲奎曼茲拿出一支紅色氈頭筆，馬上像看待讀書報告一
樣批閱起來。柴菲萊利盯著看。

卡接：

▲奎曼茲拿著方格紙筆記本現身。一名高大、鬍子稀疏、
穿著燈芯絨西裝的金髮男子，正與 B 夫婦坐在餐桌邊等
候她。男子立刻起身。情況顯而易見：不管他是打哪邊
過來的，這段路程必然非常艱辛。他的袖子裂開，襯衫
也破了，額頭還貼著一片 OK 繃。他看起來風塵僕僕、

有些狼狽，身上還看得到瘀青。男子含蓄地一笑。他是保羅。奎曼茲點頭致意：

奎曼茲

嗨。

丈夫	**妻子**
這位是保羅·杜瓦。	這位是露辛達·奎曼茲。

保羅

（微微欠身）

久仰，妳好。

▲保羅親吻她的左、右臉頰，奎曼茲的身軀一僵。

奎曼茲

你的鬍子扎到我了。

▲保羅抽身。奎曼茲重新加入這個小團體。保羅坐下，開始長篇大論。奎曼茲繼續她之前的旁白：

奎曼茲（旁白）

不速之客終於到來。看起來很慘。他

描述他在市區遭遇到的各種情況：電
車停擺、公車停擺、窗戶被打破，還
有從四面八方飛來的石塊。

▲雙胞胎女孩回到廚房。她們穿著睡衣，衣服拉高到遮
住鼻子，調高了收音機音量。丈夫幫大家重新斟滿酒杯，
妻子遞一盤開胃菜給大家取用。保羅這時總結說：

保羅
如果學生失敗了，校方算成功嗎？這
還有待觀察。總之——
（改變話題）
我們現在都好好地在這裡。大名鼎鼎
的露辛達，妳好。

▲保羅露出笑容。奎曼茲直言不諱，比出「暫停」的手勢：

奎曼茲
我不知道你要來。他們沒告訴我。這
不是正式的會面。

▲保羅不知怎麼反應，看向安排這個場合的夫妻。他們
不自在地交頭接耳。突然間，奎曼茲抓住脖子上的珍珠

項鍊、翻白眼，喉嚨也發出咯咯聲，一副呼吸困難的樣子，然後把臉埋進盤子，假裝昏死過去。保羅張開嘴，欲言又止。丈夫仰頭看著天花板，妻子低頭看著餐桌。浴室門再次開啟，柴菲萊利進場。他在衣服上套了一件透明雨衣，臉上戴著防毒面具，他的聲音在面具裡迴響：

柴菲萊利

大家晚安。

▲丈夫和妻子一時說不出話來。柴菲萊利拿出另一個防毒面具給奎曼茲。她站起身、戴上面具，轉身對主人說：

奎曼茲

各位請慢用。

▲奎曼茲跟著柴菲萊利穿過客廳。鏡頭外：公寓的大門打開又關上。保羅滿臉困惑，這對夫妻生氣／尷尬／擔憂，餐桌旁一陣不自在的沉默。雙胞胎女孩從廚房看著這一幕，用睡衣遮著臉偷笑。

內景，無電梯公寓，白天

▲高樓層的一間狹小臥室裡，奎曼茲（穿著玫瑰紅浴袍）

坐在床上吃烤焦吐司，一邊讀著她的寫作簿，一邊用放在腿上的可攜式打字機快速謄打。柴菲萊利（一如往常）光著身子，坐在她旁邊，翻著他的宣言筆記本，對上面密密麻麻的修訂紅字不大高興。她抽著香菸，他還是抽細雪茄。

奎曼茲（旁白）

三月十日。

▲柴菲萊利一愣，指向房間對邊，故作謙遜地說：

柴菲萊利

我又出現了。

▲奎曼茲抬頭一看。

插入：

▲床腳的行動枮車上擺著一台黑白小電視機。螢幕上，一名主播在播報新聞，帶出新聞畫面——下方寫著標題：「昨夜」——一支鎮暴警察（警棍與塑膠盾牌）對峙一群示威學生（拿著人行道的磚塊和破玻璃瓶）。在僵持、互不相讓的雙方陣營中間那塊小空地上，一個塑膠儲物

箱上放著一個西洋棋盤。一陣反覆進攻又反擊之後，柴菲萊利和鎮暴警察指揮官互吃了士兵、主教、城堡等等，最後又停了下來（電視畫面以一張棋盤圖表，回顧雙方陷入長考前的這些棋步）。

奎曼茲（旁白）

政府部門停擺了一星期，而且仍在持
續中。大眾運輸：暫停。堆積如山的
垃圾：無人清理。學校在罷課。沒人
送信，沒人送牛奶。

▲柴菲萊利對角移動王后七格，吃掉對手的王后。現場的鎮暴部隊和激進派年輕人同時驚呼出聲，有人咬牙切齒，有人沮喪呻吟、緊張地交頭接耳（鎂光燈爆閃一下）。柴菲萊利小聲地說：

柴菲萊利

將軍。

▲鎮暴警察指揮官面不改色，以意想不到的一步橫移保護自己的國王。柴菲萊利大感意外，點頭表示他有所保留的讚許（畫面壓上一個閃動的大標題：「逼和！」[24]）

奎曼茲（旁白）

如果下星期、下個月或任何時候，我
們有機會再「回歸正常」，那會是什
麼光景？沒人說得準。難以想像這些
學生（如此興奮激動、天真，勇敢到
無以復加），會回到他們循規蹈矩的
教室。

▲奎曼茲看著柴菲萊利。他回過頭對她修改的地方發火，
指著：

柴菲萊利

這部分是什麼？

▲奎曼茲湊過去，瞇起眼睛。

奎曼茲

我加了一個附錄。

柴菲萊利

（不敢置信）
妳在開玩笑。

奎曼茲

（無辜）

不，我沒有。

柴菲萊利

（震怒）

妳自己一個人把我的宣言寫完了。

奎曼茲

我用你的口氣來寫——至少我覺得像。
只是讓它更條理分明、更簡要，也少
一點文縐縐。這麼說吧：這不是我校
對的第一份宣言。

▲柴菲萊利覺得受到羞辱。門鈴響起。奎曼茲從床上起
身，走出房間，順道把門帶上。隱約、難辨的交談聲穿
透了門板／牆壁。柴菲萊利皺眉，焦慮不安，努力想偷
聽。他咬了咬指甲。奎曼茲回來，坐回床上。柴菲萊利
看著她，等她開口，最後忍不住主動問：

柴菲萊利

是誰？

奎曼茲

你母親。

柴菲萊利

（不安）

我的**母親**？她想做什麼？妳告訴她我
在這兒？

奎曼茲

是的。

柴菲萊利

（震驚）

為什麼？

奎曼茲

（簡潔）

因為她問了，而我從不撒謊。

柴菲萊利

（擔憂）

她有生氣嗎？

奎曼茲

我不覺得。

柴菲萊利

（不信）
她說了什麼？

奎曼茲

她點點頭。

柴菲萊利

（遲疑）
那妳說了什麼？

奎曼茲

我告訴她，我正在寫一篇關於你和你
那些朋友的報導。

柴菲萊利

（好奇）
所以妳真的在寫。

奎曼茲

（聳聳肩）

我已經寫了一千字。我要求訪問她。

柴菲萊利

（頭昏腦脹）

她答應了嗎？

奎曼茲

當然。

柴菲萊利

（非常激動）

但是**我**很生氣！我不知道該有什麼感覺。我有麻煩了嗎？我母親怎麼能這麼冷靜？這樣對嗎？這些不能列入紀錄。這一切。我的一生。

（脆弱）

現在我該怎麼辦？

奎曼茲

（停頓）

我應該保持新聞中立。

▲長長的停頓。柴菲萊利真心地說（或許在這一刻稍微長大了）：

柴菲萊利
我喜歡妳的無情。我覺得，這是妳迷人的地方。妳已經寫一千字了？

▲奎曼茲點頭，受寵若驚。她指著打字機上的稿子。柴菲萊利湊過去偷瞄。奎曼茲抬手遮住。柴菲萊利回頭繼續讀他的宣言。奎曼茲又打了一小段文字。

奎曼茲（旁白）
孩子們做到了，用不到兩星期的時間，抹殺了千年的共和國權威。他們怎麼做？為了什麼而做？在它開始之前，這一切是從哪兒開始的？

內景，學生咖啡館，夜晚

▲「不開玩笑」咖啡館（Sans Blague）的前廳，擠滿二十歲左右、喝著咖啡或小酒的學生，他們並肩坐在吧台、雅座、長沙發座上聊天。點唱機大聲播放經典音樂。一群人圍著一個彈珠枱，枱子上裝飾著問號、無限符號和

原子／分子符號，還寫著「現代物理學！」字樣。一名
服務生快速穿梭在人群中，他高高舉起手裡的托盤，上
面是搖搖晃晃、疊了三層高的雙份濃縮咖啡。

（注：餐廳裡所有年輕顧客無一例外，隨時帶著一本高
深／有一半看不懂的平裝書，涵蓋各種不同主題。）

標題：

<div align="center">去年春天</div>

▲柴菲萊利接手負責旁白：

<div align="center">

柴菲萊利（旁白）

</div>

那是另一個時代，不一樣的安努伊。
我猜應該是將近六個月前吧。（總之，
當時我兩個妹妹也還是十二歲。）

插入：

▲一台閃閃發光的點唱機，歌曲的曲目上寫著「G-7：〈舞
出狂熱〉」。柴菲萊利繼續他的旁白：

柴菲萊利（旁白）
我們跟著〈狂熱〉和〈熱牛奶〉起舞。

蒙太奇：

▲法國流行樂曲，先出現嘶磨聲、刮擦聲，然後第一個
音符揚起（一段快節奏、洗腦的反覆旋律）。推軌鏡頭：
一群剃短平頭、燙爆炸頭、一頭瀏海短齊髮或螺絲捲髮
的大學生。男孩子穿著羊毛長大衣、雙釦斜紋軟呢西裝、
露腳踝的合身九分褲，女孩子穿著針織短洋裝、芭蕾平
底便鞋和貼身連衣褲。

柴菲萊利（旁白）
我們頭上頂著「龐畢度」、「麵包丁」
或是「海鮮」髮型。

▲四名男女站在那裡胡言亂語一通。其中一人做出一個
象徵性手勢，接著搖了搖手指。其他人見狀大笑。

柴菲萊利（旁白）
我們的口語中夾雜著拉丁文、哲學術
語和手語。

▲迴旋樓梯上方，一個有欄杆、天花板低矮的夾層。牆壁上，小黑板上的「今日特餐」被刻意擦掉，改成「法舌狗屎三明治」（French Tongue on Shit Sandwich）。（稍早出現在教務長辦公室、鞋子踩到掛毯的）茱麗葉坐在桌子上，用粉盒的鏡子檢查自己臉上的妝，一邊對著支持者／反對者侃侃而談。

柴菲萊利（旁白）

愛唱反調的人不停爭執、辯論，無止無休，只是為爭論而爭論。

茱麗葉

我不能更不同意了。

▲對立的派系在雙陸棋、戰國風雲（Risk）[25]、填字遊戲上捉對廝殺；有人參加推骨牌比賽（在咖啡館裡設計讓骨牌轉彎／爬高爬低／天女散花的排列，利用火柴棒、鞋帶和灑水裝置來製造花樣），另外也有人——我們看到柴菲萊利、維特爾、米奇米奇各自對著一副棋盤——在比賽西洋棋。

柴菲萊利（旁白）

每個派系都有一個對頭。螺栓配螺

帽、棍子對上石頭，而四肢發達的大
塊頭找上了**我們**：書呆子——

▲米奇米奇無精打采、心不在焉的樣子，讀著一封摺痕
明顯（不知道已經看過多少次）的信。他出手移動一枚
士兵的位置，按下計時器。他的對手立刻把它吃掉。停
頓。

柴菲萊利（旁白）
——直到後來米奇米奇沒通過高中生
畢業會考（the baccalaureate），被抓
去履行國民義務（在芥末地區待三個
月）。

▲米奇米奇推倒了國王[26]，揉掉他的信，穿上大衣，逕
自離開。透過咖啡館的玻璃窗，我們看到他再次進入畫
面（接近傍晚，外面下著雨）。他點起一根菸，穿過馬路，
走進「砸鍋區」地鐵站入口。

▲在跟對手下棋的柴菲萊利朝他望去，有點擔心他。柴
菲萊利看看維特爾。維特爾聳聳肩。柴菲萊利從米奇米
奇的桌上拿起那封揉掉的信，攤開來看。

插入：

▲一張藍色的薄薄卡紙上蓋著官方紅印的徵召令。最上方寫著一行字：義務性軍務徵集令。

卡接：

▲夜裡，咖啡館前廳的角落裡，兩票人隔著一張桌子彼此對峙。茱麗葉對著她的粉盒鏡子檢查臉上的妝。

標題：

一個月後

茱麗葉

他的原則在哪裡？竟然同意為帝國主義的軍隊效勞，參與極權主義侵略的不義之戰？

柴菲萊利

（不敢置信）
他是被派去芥末地區，為了盡國民的義務。

維特爾

是國家要他去的。

茱麗葉

（篤定）
都一樣。

柴菲萊利

大膽！誰准許妳污衊我的朋友？妳有
沒有想過，他現在很可能正在半夜裡
行軍，揹五十磅重的火藥，削發霉的
馬鈴薯皮，在雨中拿著錫杯挖糞溝？
他也不想當兵好嗎！

維特爾

是國家要他去的！

茱麗葉

他應該燒掉胸章，棄守他的崗位。

▲現場的人倒抽一口氣。咖啡館裡其他桌子的人突然全
都安靜下來，大家都在聽這段關於米奇米奇的辯論。隔
壁桌的某個法律預科生在一旁輕聲說：

聰明女孩

最低刑責是六個月徒刑，而且留下前
科。

▲柴菲萊利重整旗鼓，對茱麗葉展開反擊：

柴菲萊利

妳舒舒服服坐在「不開玩笑」裡，倒
是說得很輕鬆。

茱麗葉

（篤定）

都一樣。

▲鏡頭外，另一個人開口說話：

米奇米奇（畫外音）

就這一次，算她說對了。

▲所有人轉頭。擁擠的吧台後方，米奇米奇一個人站在
門口，外面是坐滿人的露天座位區。他身穿一件長度及
地的藍色長披風，戴著一頂海軍貝雷帽，藍色的突擊隊
軍裝長褲塞進泥濘的軍靴裡，肩膀上扛著一個大型藍色

迷彩行李袋。每個人都盯著他看。柴菲萊利瞠目結舌，
然後擠出話來：

柴菲萊利

米奇米奇，你在這裡做什麼？你應該
還要在芥末區待兩個月。

▲特寫：米奇米奇是一名傷兵（心理方面）。奎曼茲重
新擔任旁白，提供以下資訊：

奎曼茲（旁白）

五年後，我本人親自翻譯了米奇米
奇·辛姆卡對自己這段兵役經歷的文
學性詮釋。（《再會了，柴菲萊利》
第二幕的倒敘場景）。

內景，學員營房，夜晚

▲水泥建築的兵營宿舍，只有來自舞台上方的微弱照
明。共三層的上下舖床位勾勒出舞台後部的背景（水泥
磚和木板）；舞台前部，左側有一部工業用桶式加熱器
（drum-heater）正在空轉、冒出泡泡；右側有五個坐式
馬桶的廁所，管線發出吵雜的聲響。一顆裸露的燈泡懸

掛在舞台中央的上方，微微晃動著。

▲簡易床鋪和軍用儲物櫃上，十八名學員穿著白色短褲、
白色內衣（塞進褲頭裡），腳下穿著夾腳拖鞋。一名教
官穿著相同服裝，但多了一頂白色軍帽和一條勤務腰帶。
他的身子靠著床梯，用部隊裡提供的塑膠杯喝著茶，同
時以舞台旁白[27]的音量，對著專心聽講的學員們說話：

教官

在北非，我的屁股挨了子彈；在南美，
我的左臂被炸彈碎片擊中；在東亞，
我的下腹腔感染一種罕見的腸道內微
生物傳染性寄生蟲——它們全都還跟
著我，現在仍在我身上，但我還是不
後悔自己選擇穿上這身制服——

▲教官比了比身上的服裝（如前所述，他身穿內衣褲）。

教官

——而且，再過十六年，我就可以領
到我的退休俸。
（看手錶）
好了，這就是你們的床邊故事，小姐

們。寢室熄燈！

▲學員們快動作回床位，口裡喊著夜間應答／就寢口令（「喝！吼！嘿！」、「寢室熄燈！取棉被！」、「蓋被！閉眼！禱告！」），緊接著一連串感恩、謝主、輕聲祝禱、畫十字，以及「阿門」的呢喃聲──最後是一片闃寂（教官走上一道迴旋梯，回到一個有書桌和床鋪的空間休息，觀眾只能從一個透光的白色矩形背景看到剪影）。

▲最上層床鋪的一個學員在被窩裡翻來覆去。

學員 1 號
喂。

▲長停頓。最上舖的學員再次翻身，用手肘撐起身體。

學員 1 號
喂。米奇米奇。

▲再次停頓。最上舖的學生直接坐起身。

學員 1 號
喂，米奇米奇，你以後想做什麼？

▲睡在他下舖的米奇米奇（這場戲由訓練有素的專業舞台劇演員演出）探出身子，不太情願／不大高興的樣子。

米奇米奇

怎樣？

學員 1 號

你以後想做什麼，米奇米奇？

▲米奇米奇嘆口氣。當他無奈地開口應答，其他學員爬出床舖，回到他們各自稍早的位置，等著聽他說。

米奇米奇

憑我的成績？當個藥劑師助手吧。

學員 2 號

這樣你就滿足了嗎？

米奇米奇

（不帶情緒）

還可以接受吧。早知道我當時應該更
用功一點。

學員 1 號

侯布雄，你呢？

學員 3 號

我沒得選擇。我會到我父親的玻璃工
廠工作。總得有人接手。

學員 1 號

很正常。

學員 2 號

沃日拉，你有什麼打算？

學員 4 號

我想我會繼續當個迷人的敗家子，跟
我那些堂親、表親一樣。

學員 1 號　　　　　　學員 3 號

你那些表親最棒了。　　我愛你的表親。

米奇米奇

（停頓）

你怎麼樣，莫里索？

▲沒有回應。米奇米奇再問一次：

米奇米奇
莫里索，未來你想做什麼？

▲戴眼鏡的莫里索，怯生生、蒼白，從最下層的鋪位輕聲回答：

莫里索
抗議者。

學員 1 號
（遲疑）
他說什麼？

學員 2 號
他說「抗議者」。

學員 3 號
（困惑）
什麼意思？

學員 1 號

我不知道。

學員 4 號

（懷疑）

我還以為莫里索想當地質化學教授。

▲米奇米奇把頭往下一探，看到下舖的莫里索，驚訝地說：

米奇米奇

莫里索在哭。

▲黑暗中，房間傳來一個尖銳的喝止聲：

聲音

噓！

▲學員 1 號跳起來，低聲怒吼：

學員 1 號

是誰在「噓」？！

▲一片沉默。莫里索再次開口，輕聲但語氣堅決：

莫里索

我做不到。

米奇米奇

（不確定）

只剩下八星期了，莫里索，我們就可
以完成訓練課程。

莫里索

我不是指這個。我說的是，從我們結
訓以後一直到退休這段時間，我人生
的這四十八年。我做不到的是這個。
我已經沒辦法想像自己當個大人、活
在我們父母的世界裡。

▲莫里索拉開他床鋪旁的窗戶，輕手輕腳溜入黑夜之中。
停頓。一個令人反胃的撞擊聲傳來。米奇米奇倒抽一口
氣，震驚大喊：

米奇米奇

莫里索！

▲米奇米奇跳下床，爬到莫里索的床鋪上，心痛大喊：

米奇米奇

他從窗子跳下去了！

▲其他學員急忙過來。米奇米奇探頭往下看。

學員 1 號

他死了嗎？

米奇米奇

我不知道。

學員 2 號

這裡掉下去有多高？

米奇米奇

五層樓，天花板還挑高。

學員 3 號

昨天晚上有下雨，地上可能還是鬆軟
的。

米奇米奇

他沒在動了。

▲舞台燈光開始慢慢暗下，米奇米奇的聲音越來越小、越來越輕，不斷重複：

米奇米奇

他還是不動。

（停頓）

他還是不動。

（停頓）

他還是不動。

（停頓）

他還是不動。

（停頓）

他還是不動。

卡接：

▲回到剛才的咖啡館。米奇米奇穿過鴉雀無聲的人群，加入他的朋友們。柴菲萊利看起來既困惑又感動，起身親吻米奇米奇的兩邊臉頰。米奇米奇擁抱柴菲萊利，轉身面對大家。他站到一張椅子上，手指著胸口那塊藍、白、紅三色縫布胸章。胸章是盾牌形，圖案是一顆飛行中的子彈，寫著「芥末地區軍訓學員」字樣。他直截了當說：

米奇米奇

我再也無法向這塊胸章致敬。

▲米奇米奇撕下胸章，用 Zippo 打火機把它燒掉。咖啡館裡所有人（包括茱麗葉在內）再次驚呼出聲。驚愕的柴菲萊利先張大嘴，接著慢速地拍起手來。茱麗葉加入他的行列。維特爾也拍起手，節奏更快。咖啡館裡掀起如雷的喝采聲。

柴菲萊利（旁白）

隔天早上，米奇米奇因為「逃兵」和「褻瀆」兩項罪名遭到逮捕，「不開玩笑」咖啡館也成了「理想主義青年顛覆反動新自由主義社會運動」總部。

▲點唱機上方的光滑牆面，茱麗葉拿下用膠帶貼在牆上的偶像明星照片（藍眼睛，古銅色皮膚，金髮），換上一名公共知識分子（圓框眼鏡，羊毛圍巾，叼菸斗）。柴菲萊利出現在她身邊，有點激動：

柴菲萊利

妳在幹什麼？

茱麗葉

把「高人」（Tip-top）換成弗朗索瓦·
馬里·夏維[28]。

柴菲萊利

（震驚）
他們可以共存。「高人」和夏維一起。

茱麗葉

「高手」是市場商品，隸屬一家企業
集團旗下的唱片公司，這個大型集團
的背後是銀行，銀行接受官僚體系的
補貼，而這個體系支持、維繫一個受
操控的附庸政府裡的傀儡領導階層。
他每唱一個音符，就會有一個西非農
民死去。

▲柴菲萊利繃著臉，投下一枚二十生丁銅板，按兩下按
鈕。另一首法國熱門單曲響起（高亢的嗓音，還有恢宏
的管弦樂伴奏），啟動了點唱機的旋轉燈光效果。下一
刻，整間咖啡館裡的人都跳起舞來。到了副歌，所有人
放聲與「高人」一起大合唱。

▲柴菲萊利和茱麗葉冷冷看著對方，各自轉身離開，回到自己的陣營。奎曼茲重新擔任敘事者角色：

奎曼茲（旁白）
接下來的發展是，安努伊的老少世代
槓上了彼此，激烈且不可預測。

▲一個角落裡，茱麗葉看著她粉餅盒鏡子裡反射的柴菲萊利影像。另一個角落裡，柴菲萊利從天花板上有角度的裝飾鏡打量茱麗葉經過反射再反射後的映像，一邊抽著他的細雪茄。

蒙太奇：

▲一間破舊公寓式旅社的庭院裡，一名身材矮胖的女管理員，打開兩截門（Dutch door）的上半截、探出身子，跟一名和藹親切的憲兵和一群年邁、好奇的鄰居（戴有度數的墨鏡，提著網狀購物袋）在說難聽的閒話。

奎曼茲（旁白）
八月。社區發動造謠攻勢，譴責與中
傷學生運動。

▲「不開玩笑」咖啡館旁的一條死巷，暴走的警察小隊將一桶一桶咖啡豆倒進排水渠道。

奎曼茲（旁白）

九月。官方明令撤銷「不開玩笑」的
咖啡館營業執照。

▲河畔碼頭旁一棟高樓的頂樓平台上，一間狹小、破舊的轉播站裡，維特爾與兩個頭戴耳機、嘴裡叼著香菸的學生 DJ 對著麥克風滔滔不絕說著。轉播站一旁，矗立著一座二十英尺高、臨時搭建的無線電塔。

奎曼茲（旁白）

十月。宣傳委員會在物理系的屋頂設
立地下廣播的無線電塔。

▲一間牆面鋪白色磁磚、掛著鍋盆的廚房裡，一張塑膠貼面長餐桌邊圍坐著二十幾人，包括祖父母、伯叔、姑媽、堂表親戚。大家一起吃著有自行車車輪那麼大的法式薄餅。米奇米奇穿著睡衣，頭戴一頂紙做的金箔王冠。

奎曼茲（旁白）

十一月。米奇米奇獲釋，交父母監管。

▲一名閒閒沒事可做的圖書館館員，愣愣呆坐著。她身後一排排的書架、書櫃、鐵架、手推車——上頭全部空空如也。

奎曼茲（旁白）
十二月。總圖書館借書抗議活動（圖書館的藏書出借一空，直到罰款最後期限的五分鐘前才全數歸還）。

▲大學餐廳的階梯上，學生們手臂拉著手臂，把餐盤當成盾牌，封鎖了所有入口。

奎曼茲（旁白）
一月。大學自助餐廳的「餐盤封鎖行動」。

▲一棟學生宿舍的外牆，女學生們擠在窗邊，放下自己綁好的繩索，給窗台下方的男學生攀爬。

奎曼茲（旁白）
二月。女生宿舍起義。這一切最終導向了——

▲占據半個街區的鋪石大道上，兩側是氣勢宏偉、天然石材建成的公寓大樓；一頭有十五英尺高的路障，以學校桌椅、書櫃、地球儀、顯微鏡、打字機堆成；另一頭是燒成焦黑、仍在冒煙的汽車，有的側翻、倒翻，還有車頭倒插、兩輪懸空、斷成兩截的等等。街道兩側各有一家咖啡館：「惡之華」和「美國人」。一條排水溝的水流通過馬路中央，有如穿過峽谷的溪流。地鐵站名是「擦鞋匠區」。

奎曼茲（旁白）
——三月的棋盤革命。

外景，寬闊的大道，夜晚
▲學生示威者三三兩兩坐在瓦礫堆和汽車殘骸上，或蹲踞在店家門口的遮雨篷、窗台上，還有人（總之，至少其中之一）在指揮交通。不相干的人（有老有少）站在陽台、敞開的窗口，或在兩家咖啡館的戶外桌上吃東西／喝飲料，也有家族旅遊的觀光客在擺姿勢拍照（T恤上寫著：「自由城初級中學男子田徑隊」）。五十公尺外，鎮暴警察小隊在路障後方列陣。米奇米奇和維特爾占據了臨時路障的中央位置——茱麗葉在附近不遠，獨自一人坐在一把摺疊梯頂部。所有人（示威者、路人、鎮暴警察）手上都拿著一本淺粉色小冊子，封面有凸板印刷

的標題：〈不開玩笑：宣言〉。所有人認真讀著小冊子，不時翻動頁面。

▲緊張的柴菲萊利在他的同志當中打轉，注意他們的反應（尤其是茱麗葉的反應），焦慮地把玩手上的細雪茄。一個聲音透過擴音器發出轟響。

鎮暴警察（畫外音）

白子「短易位」[29]！

▲柴菲萊利、米奇米奇和維特爾飛快衝向擺著棋盤的金屬製推車（棋盤上只有黑子）。柴菲萊利坐到一把餐廳用的藤背椅上。他只花很短時間研究可以選擇的棋步，便對著看不見的對手移動了他的騎士。米奇米奇立刻把這一步用粉筆寫在石板上，再以一根細長的棍子將板子高舉到空中。

卡接：

▲鎮暴警察這一邊，最前線的一名通訊信號員坐在金屬推車前，負責操作遠距野戰電話。他拿起一副雙筒望遠鏡觀看。

插入：

▲雙筒望遠鏡的視角：以學校課桌椅搭建的「堡壘」上頭伸出一塊小板子，上面寫著：「Kt. to Q.B.3」[30]。

▲信號員透過野戰電話傳遞了訊息：

信號員
騎士移到后翼主教 3。

卡接：

▲安努伊市長戰情室（長會議桌，高背的真皮座椅，幾台電視機）。一名市府助理聽取電話線另一頭的訊息、點點頭，記錄到官方的便箋紙上。他把便箋送去交給市長（七十五歲，白色小鬍子，襯衫袖子捲起／西裝背心的鈕子解開）。市長坐在自己的棋盤前（只有白子），身旁圍繞著一群政治顧問、賽局策略分析師。

市府助理
市長先生？他下了。

▲市長快速研究了一下（顧問們湊到他背後），把紙條丟在一旁，雙手叉腰，盯著棋盤。他把手放到騎士上，

團隊低聲表示支持／不確定，然後他果斷下了一步棋。

卡接：

▲鎮暴警察這一邊，信號員點頭，對麥克風喊出吃子棋步。聲音從擴音器大聲傳出：

<div align="center">

信號員

</div>

騎士吃騎士！

卡接：

▲柴菲萊利從棋盤上移走騎士，雙手抱胸，專心思考。米奇米奇和維特爾又開始讀粉紅色小冊子。柴菲萊利分心了，開口問：

<div align="center">

柴菲萊利

</div>

你讀到第幾頁？

▲米奇米奇和維特爾同時回答，眼睛仍盯著小冊子：

維特爾	**米奇米奇**
最後一章。	最後一段。

▲柴菲萊利等著。（太陽西下，街燈亮起。）米奇米奇和維特爾闔上小冊子，露出欽佩的神情，徐徐點著頭，陷入沉思。正當他們要開口，梯子上傳來茱麗葉尖聲刺耳的批評：

茱麗葉
你們說這種東西叫「宣言」？

▲柴菲萊利、米奇米奇、維特爾抬頭一看。茱麗葉氣呼呼地爬下梯子。

維特爾	米奇米奇
妳不覺得？	有什麼問題嗎？

柴菲萊利
（防衛）
我覺得是，就定義上來說。

▲其他示威學生開始靠過來。茱麗葉翻到做了記號的一頁，大聲喊出：

茱麗葉
第二頁，「七號宣言」。

▲越來越多成員靠攏過來。他們翻開手上的粉紅色小冊子，很快就找到指定的段落。茱麗葉手指著冊子裡的文字，嘴邊喃喃飛快唸過，一直唸到關鍵的段落——用一種憤怒、強有力、輕蔑不屑的口吻。奎曼茲的旁白蓋過她的聲音：

奎曼茲（旁白）

儘管他們的訴求如此純潔（建立一個
自由、沒有國界、烏托邦式的理想文
明），但學生們在完全團結之前，就
已經分裂了。

▲茱麗葉翻到另一個做了記號的段落。

茱麗葉

第五頁，「公告 1（b）」。

▲茱麗葉飛快唸過去，聲音再次被奎曼茲的旁白蓋過：

奎曼茲（旁白）

有件事終於清楚了：學生們是在回答
他們父母的提問——關於他們想要
什麼。他們要捍衛那份不切實際的幻

想，一套美好、令人著迷的抽象理念。

▲茱麗葉翻到另一個做記號的段落。

茱麗葉
第十一頁，「附錄，羅馬數字 III」。

▲茱麗葉第三次快速唸過／宣讀。奎曼茲說：

奎曼茲（旁白）
我確信，他們比我們還要優秀。

▲茱麗葉唸完了，高高舉起小冊子，表情憤怒，提出她
的批判：

茱麗葉
是誰批准動用經費來大量印刷這個艱
澀難懂、模糊曖昧、文藝腔（矯揉造
作）的文件？照理說，**我是財務長！**
（比著自己的痕跡器官）
還有，到底誰需要附錄[31]？

▲米奇米奇和維特爾不為所動，表達對柴菲萊利的欽佩：

米奇米奇	**維特爾**
那是最精彩的地方。	可能是我最愛的部分。

柴菲萊利

（遲疑，對朋友說明）

其實，那是奎曼茲女士的建議。我是
指附錄。

茱麗葉

（剛好聽到）

那是*奎曼茲*女士寫的？

柴菲萊利

（更正）

是**潤飾**，有幾個段落。

▲學生們這時把頭轉向在小圈圈外頭、原本沒人注意的
奎曼茲。她正拿著作文簿在寫筆記。現在她看起來有些
尷尬。茱麗葉提出反對：

茱麗葉

她為什麼也參一腳？她應該要維持報
導中立。

▲米奇米奇和維特爾立即並同時間回答：

維特爾

說什麼傻話，根本沒這
種東西。

米奇米奇

報導中立已經被證明是
錯誤的觀念。

▲茱麗葉一臉嫌惡，撕碎自己手上那本宣言。柴菲萊利
嚇了一跳。

茱麗葉

我們沒有指派你（或奎曼茲女士）當
發言人。你的任務是下棋。

▲柴菲萊利指著丟在地上的碎紙堆。他解釋：

柴菲萊利

我是題獻給你的。

茱麗葉

（遲疑）

噢。

▲茱麗葉蹲下去翻碎紙片，找到手寫獻詞那一張。她讀

了讀，然後塞進襯衫口袋裡。

茱麗葉

我會把這個留作紀念，至於其他部
分，我不能更不同意了。

▲茱麗葉用小化妝鏡檢查臉上的妝。柴菲萊利看起來很
受傷。米奇米奇和維特爾拍拍他的背。奎曼茲不贊同地
看著茱麗葉，以旁白的形式說：

奎曼茲（旁白）

我提醒自己：在這場示威中，妳只是
客人。這不是我的戰場。保持距離，
露辛達。閉上妳的嘴。

▲然而，奎曼茲接下來大聲打斷自己的旁白：

奎曼茲

我有話要說。
（對著茱麗葉）
妳是很聰明的女孩，茱麗葉。如果妳
能放下你的粉盒（一分鐘就好，請原
諒）、自己好好想想（一分鐘就好，

請原諒），也許妳會了解：你們是一
體的，包括那些鎮暴警察在內。

▲茱麗葉停頓下來，定住不動看著鏡子。聚集的學生示
威者，好奇而熱切地往前靠攏，七嘴八舌地低聲說話。
茱麗葉闔上她的粉餅盒，態度尖銳但仍不失客氣地說：

茱麗葉

我不是孩子了，奎曼茲女士。我一直
都有在自己思考。
（把同志也扯進來）
我們大家都是這樣。

▲米奇米奇和維特爾再一次異口同聲：

米奇米奇	維特爾
我可不會這麼說。	有些人是，有些不是。

▲信號員的聲音再次從擴音器大聲傳來：

信號員（畫外音）

該你們了！

柴菲萊利

（警惕）

該我們下了。

茱麗葉

（對著奎曼茲女士）

妳認為我沒有充分了解這整件事嗎？
還是覺得我沒有認真看待重要的事？
我跟妳保證，這絕對不是事實。

奎曼茲

（退讓）

失禮了——我是說我。請容我收回剛
剛的話。

▲柴菲萊利來回看著奎曼茲和茱麗葉。長長的停頓（四
下繼續竊竊私語）。茱麗葉聳聳肩，漠然地說：

茱麗葉

就照妳的意思。

奎曼茲

（真誠）

抱歉。

茱麗葉

（疏離）
很好。

奎曼茲

（真心）
對不起。

茱麗葉

（冷淡）
知道了。

奎曼茲

（口氣變嚴肅）
謝謝妳。妳確定嗎？

茱麗葉

當然。

▲茱麗葉轉身要走——接著（多想了一下）又回頭，心
存疑問：

茱麗葉

確定什麼？

奎曼茲

（不帶情緒）
確定妳不是孩子了。

茱麗葉

（再次變嗆）
非常確定。

奎曼茲

（直率）
那妳就要學會接受他人的道歉。這一
點很重要。

▲茱麗葉的眼神一變，一旁的法律預科學生低聲宣告：

聰明女孩

開打了！美國老人家對上法國少年革
命家。

▲茱麗葉語帶嘲諷地問：

對誰來說很重要？

奎曼茲

（直言）

大人們。

▲信號員的聲音再次從擴音器傳出：

信號員（畫外音）

該你們了！

柴菲萊利

（沮喪）

該我們下棋了。市長在等。

▲茱麗葉氣急敗壞，脫口而出：

茱麗葉

我不反對妳跟他上床，奎曼茲女士。
我們都有這個自由（事實上，這正是
我們在爭取的基本人權）。我反對的
是：

（有點歇斯底里）

我認為妳愛上了柴菲萊利！這是**不對**
的；或者至少可以說，很低級。你這
個老處女。

▲整條馬路上（奇蹟般地）頓時鴉雀無聲。奎曼茲成了
每個示威者和附近所有路人的焦點。她漲紅了臉。她頓
時眼眶含淚，語帶尊嚴、自制地說：

奎曼茲

好心一點，給我留點顏面。

▲柴菲萊利迅速、堅定且溫柔地向所有人解釋：

柴菲萊利

她不是老處女。
（對著茱麗葉說）
她沒有愛上我。
（對著人群說）
她是我們的朋友。
（對著茱麗葉為奎曼茲解釋）
我是她的朋友。
（對著奎曼茲為茱麗葉解釋）

她腦子一團亂。

（對著茱麗葉為奎曼茲解釋）

她想要幫助我們。

（對著奎曼茲為茱麗葉解釋）

她在氣頭上。

（對著人群說）

她是很棒的作家。

▲柴菲萊利看向奎曼茲。奎曼茲微微欠身，收下他的讚
美。柴菲萊利問她，語帶關切：

柴菲萊利

人生很孤單，對不對？

▲奎曼茲驚訝，盯著柴菲萊利。她猶豫了一下，看向茱
麗葉。茱麗葉張口欲言又止。奎曼茲溫柔輕聲地說：

奎曼茲

有些時候吧。

卡接：

▲市長戰情室裡，市府助理拿著話筒對棋盤前的市長說：

市府助理

還是沒有回應。

▲市長皺眉，拿起棋賽的計時器一看，然後聳聳肩。

市長

用橡膠子彈和催淚瓦斯吧。

卡接：

▲奎曼茲的特寫，依舊淚水盈眶。

奎曼茲

的確，我應該維持報導中立，如果它
存在的話。

卡接：

▲茱麗葉的特寫，也同樣紅了雙眼：

茱麗葉

請原諒我，奎曼茲女士。

▲奎曼茲牽起茱麗葉的手，緊握了片刻，點頭並微笑。茱麗葉難過又不自在。一旁的柴菲萊利，夾在兩人中間無能為力，困惑卻又感動。成排的催淚瓦斯彈、閃光彈、震撼彈從他們三人背後的空中飛來，爆裂、燃燒、震動、火光四射等等。示威者四散奔逃。奎曼茲對警方的火力展示輕描淡寫說：

奎曼茲

不過是煙火而已。

▲柴菲萊利和茱麗葉不禁對她肅然起敬，一起留在原地。鎮暴警察一團人衝上前、繞過路障。他們蜂擁而至，揮動警棍，發射橡膠子彈，擋下飛擲的石塊和瓶子，等等。

▲無視現場的騷亂，奎曼茲指著茱麗葉，對柴菲萊利說：

奎曼茲

她是他們當中最優秀的。
（同時對兩人說）
別再吵了，去做愛吧。

▲柴菲萊利和茱麗葉做鬼臉、表情尷尬。奎曼茲指著附近一輛有格紋裝飾（搭配茱麗葉的安全帽）、用中柱腳

架側停的摩托車。柴菲莉亞和茱麗葉轉頭看著彼此。茱
麗葉坦承說：

茱麗葉

我還是處女。

柴菲萊利

（猶豫）

我也是——除了跟奎曼茲女士那時候。

▲停頓。奎曼茲聳聳肩，禮貌地說：

奎曼茲

我想也是。

▲他們兩人同時行動，一起跳上摩托車。他的雙臂環抱
住她的腰。她從口袋掏出車鑰匙，插入／轉動鑰匙孔，
踩啟動器，發動引擎。一名示威學生推開一個裡面裝滿
健身器材的鐵網桶，把路障開出一個缺口。米奇米奇和
維特爾從缺口處爬出去，後面跟著十幾個大吼大叫的同
志——以及騎著摩托車的茱麗葉（還有她的乘客）。他
們從大街上迅速離開。

▲奎曼茲獨自一人站在這場動亂的中心。

<div align="center">

奎曼茲（旁白）
</div>

　　三月十五日。

插入：

▲書桌，咖啡杯，菸灰缸。奎曼茲翻開她的作文簿，不
經意瞥見最後一頁上頭有一篇上下顛倒的文字（用四色
原子筆寫成）。她馬上翻回那一頁，把本子轉過來，細
讀這一大段筆記。

<div align="center">

奎曼茲（旁白）
</div>

　　我在寫作簿的扉頁發現一段匆忙下寫
　　就的文字。

外景，無電梯公寓，夜晚

▲一棟老舊建築，簡樸、基本型的公寓，鏡頭從奎曼茲
臥室的窗口——裡面是在燈下閱讀／抽菸的奎曼茲——
拉開，看到她上下左右鄰居的窗戶（在煮飯、熨衣服、
用吸塵器吸地、看電視或聽收音機）。

奎曼茲（旁白）

不確定柴菲萊利是何時寫上去的。那
天深夜裡趁我睡著的時候？有點文藝
腔（但不必然是貶義），內容如下：

卡接：

▲摩托車在一條寬敞、人車少得詭異的大馬路上疾馳。
柴菲萊利的聲音：

柴菲萊利（旁白）

附記，寫在引爆一切的附錄之後：一
顆無敵彗星，順著導航的弧線加速航
向宇宙時空的銀河系邊際。我們**本來**
的訴求是什麼？

分割畫面：

▲兩個慢動作人物的特寫（眼睛直視攝影機）。左邊，
奎曼茲，身上裹著一條溼毛巾，頭上別著髮夾、戴網帽，
脖子上掛著珍珠項鍊；右邊，茱麗葉，戴著胸罩、沒穿
上衣，臉上塗著面霜，頭戴塑膠浴帽。她們分別看著鏡
子裡的自己。

柴菲萊利（旁白）

想起兩段回憶。妳：藥房洗髮水的肥
皂味，塞滿菸頭的菸灰缸，烤焦的
吐司。她：廉價的香水，口氣裡的咖
啡味（加了太多糖），奶油般的巧克
力膚色（她暑假都是去哪裡渡假？）
人們說，到最後你都不會忘記的是氣
味。這是大腦運作的方式。

卡接：

▲摩托車上，另一個角度。柴菲萊利緊抱著茱麗葉，閉
上眼睛。他的細雪茄冒出裊裊煙霧。

柴菲萊利（旁白）

（我從沒讀過我母親寫的那些書，也
聽說我的父親在戰場上戰功彪炳。他
們是我所知道最好的父母。）

內景，學生宿舍，夜晚

▲已熄燈的六人房宿舍裡，柴菲萊利和茱麗葉在靠近天
花板的上鋪，面對面、赤裸身體盤腿坐在被舖上。他們

低聲交談、咯咯笑、撫摸彼此，吃零食和喝可樂。房裡的浴室門敞開著，一名穿著浴袍的學生正在梳頭髮。房內的背景逐漸溶出，轉為夜空的星星、無垠的宇宙。一顆小彗星劃過天際。

柴菲萊利（旁白）

這是我第一次進入女生宿舍（示威期間闖入破壞那一次除外）。我說：「別批評我的宣言。」她說：「脫下你的衣服。」我對我長出的肌肉感到害羞，她瞪著傻傻的大眼睛看我尿尿。一千個親吻之後，她是否還會記得我那話兒在她舌尖上的味道？（原諒我，奎曼茲女士，我知道妳鄙視粗俗言語）

插入：

▲大特寫：柴菲萊利亂入寫在作文簿的最後一段文字。它過於潦草，難以辨讀。奎曼茲重新負責旁白。

奎曼茲（旁白）

另外單獨寫在最下面的一句話，由於字跡實在太潦草，完全無法辨識。

內景，大學的屋頂，夜晚

▲河堤邊，無線電塔旁的小轉播站裡，茱麗葉、維特爾、米奇米奇，還有兩位頭戴耳機的學生 DJ 圍在柴菲萊利身邊，他正在對著麥克風說話（手上攤著一本用紅筆大肆修改過的粉紅色小冊子）。背景裡播放熟悉的法國流行歌曲，柴菲萊利對著電台的聽眾宣讀：

柴菲萊利

「宣言修訂版」，第四頁，「星號補註1」。

卡接：

▲柴菲萊利繼續廣播，畫面轉到戶外（聲音因為隔音玻璃而不可聞）。上方：從無線電塔頂端傳來電流「劈啪」作響和爆炸的聲音。飛濺的火花落下。

插入：

▲「播出中」的指示燈熄滅。

蒙太奇：

▲在各地收聽廣播的聽眾，包括：在街頭堡壘的學生、裝甲運兵車裡的鎮暴警察、教授和他滿頭髮捲的妻子、窩在臥室被單底下的柴菲萊利雙胞胎妹妹、獨自一人在廚房裡的保羅。他們調整收聽鈕、轉動天線，或是敲打、拍擊、搖晃收音機等等，努力要找回廣播訊號。

（注：接下來的整段畫面，音軌只有靜電干擾聲、吱吱的電流聲、音波顫動聲與白噪音，沒有現場音。）

卡接：

▲轉播站的俯角鏡頭。旁邊的門被打開，柴菲萊利探出頭來，往上看著攝影機。

插入：

▲無線電塔的頂端，一顆類似科展計畫的蓄電池（電池品牌名：「白色閃電」〔Éclair Blanche〕）以防水布膠帶和鐵絲束帶被綁在鞭形天線桿（whip antenna）下的支撐架上。一條有分岔頭的電線從它的接線柱上鬆脫，擺盪、跳動、閃動著火光，釋放出電弧。

▲柴菲萊利回到屋內，拿出一把尖嘴鉗。他說（無聲）：

柴菲萊利

在這裡等一下。

▲柴菲萊利立即輕快地爬上電塔，從上方消失在畫面中。茱麗葉、米奇米奇和維特爾緊張地從轉播站探出身子，對著柴菲萊利（無聲）急切地大喊：

維特爾

停下來！你在做什麼？

米奇米奇

你瘋了嗎？不要幹蠢事！

茱麗葉

現在馬上下來，柴菲萊利！

▲柴菲萊利一派輕鬆愉快地無視朋友警告，爬上搖搖欲墜的無線電塔頂端。塔身隨著他的動作輕微左右晃動，在此同時，他飛快用尖嘴鉗夾起帶電的電線，把它插回原本的接線柱上。

（注：靜電音在這裡結束，取而代之的是「高人」的男高音嗓音、氣勢恢宏的管弦樂伴奏等等。仍然沒有現場音。）

▲茱麗葉、米奇米奇、維特爾神情緊張，仰頭盯著柴菲萊利，嘴裡忍不住跟著流行歌曲哼唱。柴菲萊利對著下面的人揮手、敬禮，向他們保證自己沒事，接著眺望起燈火明滅的城市夜景。他從胸前口袋掏出一支新的細雪茄，用尖嘴鉗夾著它去碰仍微微閃著火花的電池端子，然後吸了一口菸。他把尖嘴鉗塞到腰帶底下，抽著菸，露出微笑。

▲電池爆炸。一條支撐結構的纜線斷裂，鐵塔垮下——柴菲萊利的手仍抓著它。

內景，計程車，夜晚

▲一輛雪鐵龍計程車裡，中年女性駕駛一臉疲倦。一對夫妻（柴菲萊利的父母）坐在後座，兩人的手臂交疊、雙手緊握，面色凝重。他們穿著綁帶大衣，裡面是睡衣／浴袍。奎曼茲說明情況：

奎曼茲（旁白）
他並非一顆無敵的彗星，順著導航
的弧線加速航向宇宙時空的銀河系邊
際。應該說，他是英年早逝的男孩，
將會在這個行星上溺水，沒頂於日

以繼夜在他家鄉這座古老城市的血管
裡流進流出、深邃骯髒又壯麗的水流
中。他的父母會在午夜接到電話，匆
忙、機械性地穿上衣服，在沉默的計
程車裡緊握彼此雙手，前去指認他們
兒子的冰冷遺體。

▲計程車停下。紅色的十字在車窗外發出閃爍的光。還
沒回過神的丈夫，數著睡衣口袋裡的硬幣。他和妻子下
車。女司機駕駛著空車離去。

奎曼茲（旁白）

他的照片（大量製造並上膠膜保護）
會像口香糖那樣販售，給所有崇拜英
雄、希望自己也能像他一樣的人。

蒙太奇：

▲一連串快速的插入畫面。第一個：柴菲萊利在西洋棋
賽的新聞攝影原始底片，露齒笑的齒間啣著細雪茄，靈
動／調皮的雙眼在鏡頭中閃閃發亮。攝影機抓拍到他正
在將黑皇后斜移七步、吃掉對手的白皇后，影像因為他
正在動作中而模糊。畫面裡，包圍著他的是一小隊全副

武裝的鎮暴警察。他們做出各種反應，驚呼、哀嚎、皺臉、畏縮，等等。

▲下一個：同一個影像（從負片轉成正片），在一張印樣目錄（contact sheet）上被人用油性筆圈起來，前後上下是一系列在前／後時刻拍下的照片。

▲下一個：同一個影像（以半色調網點呈現）刊登在報紙頭版上，底下的圖說寫著：「男孩，傑出西洋棋手／學運人士，死亡。」

▲下一個：一群青少年的快照。前排正中間那位穿的 T 恤上有同一影像的網版印刷。

▲最後一個：雜誌上的廣告，也使用了相同的影像（噴槍、上色處理），銷售一款細雪茄（品牌名：「托斯卡納・柴菲萊利」）。

外景，河畔，白天

▲人行天橋旁，一艘平底貨船上的起重機隆隆作響，從黑暗的水下吊起損毀的廣播天線。一群人在河邊圍觀，他們頭頂上方的街牌寫著：「布拉歇碼頭」。

插入：

▲一個棋盤，直立著靠放在人行天橋的欄杆上，周遭擺滿蠟燭、鮮花、石塊、隨手寫下的潦草字條、一張「高手」的唱片，以及上面提到的頭版剪報（柴菲萊利的同一個影像），用黑皇后棋子當紙鎮壓住。剪報的紙片在微風中微微顫動。

<div align="center">

奎曼茲（旁白）
</div>

自命不凡的動人青春。

▲鏡頭從臨時祭壇推軌平移到一旁的茱麗葉（穿著柴菲萊利的透明雨衣）、維特爾（手臂打石膏、吊起來），以及米奇米奇（穿著國民義務役的制服，肩上揹著束口袋）。他們三人背對鏡頭，看著午後細雨灑落在灰色的河面。

<div align="center">

奎曼茲（旁白）
</div>

三月三十日。

內景，無電梯公寓，白天

▲奎曼茲的臥房裡，電視上是鎮暴警察拆除學生棄守的路障、消防員撲滅冒煙的火燒車、牛奶工運送兩籃新鮮

牛奶（畫面壓上一個閃動的大標題：「示威者讓步！」）

奎曼茲（旁白）
對面的街上，上演一個顯眼的隱喻：

▲奎曼茲（穿著她的玫瑰紅色浴袍）坐在床上，可攜式
打字機放在膝蓋上，看著窗外。她戴著防毒面具。下頭
隱約傳來孩子在操場上的叫喊聲。

奎曼茲（旁白）
鐘聲響起，小學生急忙入內（回到他
們乖順的教室）；被遺棄的操場，擺
盪的鞦韆嘎吱作響。

內景，作家（奎曼茲）辦公室，白天

▲奎曼茲獨自坐在書桌前吃著烤焦的吐司。敲門聲響起，
門被打開，豪威瑟朝裡頭看了看。奎曼茲指指她桌上的
稿子。豪威瑟走進來坐下。他讀稿子，她吃吐司。

第三篇報導

（頁 204 － 267）

插入：

▲「滋味與香味版」專欄一篇美食家紀事的樣稿。黑色線稿插圖：一個晚餐餐盤，左邊是一支鋼筆，右邊是鉛筆和橡皮擦，底下墊著一張有畫線／邊框的紙餐墊。。

標題：

<div align="center">

廚房紀事

〈警察局長的私人餐廳〉

作者：羅巴克·萊特[32]

</div>

內景，電視台攝影棚，白天

▲談話節目場景裡，有三張旋轉扶手椅和一張上頭放著菸灰缸的枱座。主持人（白人）：四十歲，淺褐色／格紋三件式西裝，略長的頭髮旁分。來賓（黑人）：五十歲，敞領襯衫／絲質領巾，焦橙色獵裝。他是羅巴克·萊特，說話時帶著美國南部哥德風格[33]（慵懶、文藝腔）、拉長音調的口音。兩人都抽著菸。

<div align="center">

電視主持人

有人告訴我，你有照相式的記憶[34]，

這是真的嗎？

</div>

羅巴克・萊特

那不是真的。我有的是「排版式記憶」——我可以正確、詳細地記住文字，但是在其他方面，我的記性很明顯不大牢靠。熟識我的朋友都知道，我是最健忘的人。

電視主持人

但你能記得你寫過的每個字，不論是小說、評論、詩、劇本——

羅巴克・萊特

（心情複雜）

——已讀不回的情人節卡片。很遺憾，我也記得牢牢的。

電視主持人

我可以考考你嗎？

羅巴克・萊特

（靦腆／拘謹）

如果真的有需要的話——

（看著觀眾）

畢竟這牽涉到考驗你的觀眾——

（看向某一邊）

——和這位可敬的雙子星牙粉代言人
的耐性？

▲節目佈景外，一名演員站在贊助商展示桌旁邊，桌上
擺滿罐裝潔牙粉。他似乎嚇了一跳，尷尬一笑、點個頭。
主持人繼續：

電視主持人

我最喜歡的作品是關於一名廚師的報
導，裡頭的綁匪被下了毒。

羅巴克·萊特

（立刻開始引述自己的文章）

「鑽研美食之人會做味道的夢嗎？」
這是本雜誌記者在見到涅斯卡菲中尉
之前，精心準備的第一個問題。他是
設立於河灣半島「指甲島」上的市警
局區總部最高主廚。在那個猶如多事
之秋的夜裡，諸如此類的問題皆不曾
獲得解答。

（稍停）

還要繼續嗎？

電視主持人

（敬佩）

請繼續。

內景，一樓大廳，傍晚

▲一棟十七世紀大型建築裡，公務機關裡常見的長廊上，天花版的燈光昏暗，地板是老舊的灰色油布地板，塗著厚厚亮光漆的牆壁骯髒、剝落、龜裂、發黃。攝影機帶領羅巴克・萊特（年輕十五歲，穿黑西裝、打領帶）穿過長廊，鞋子發出咯噠咯噠聲。他左右張望，迷了路。

羅巴克・萊特（旁白）

我來得不夠早。儘管理論上來說，這棟龐大建築物倒數第二層樓的套房配置平面圖，已經清楚標示在「試味菜單」的背面——

插入：

▲俯角鏡頭：緊抓在羅巴克・萊特手中的一張紙。它是

一份共九道菜色的晚餐菜單，附上一張地圖（在背面），說明這棟有如迷宮般的複合式建築。

卡接：

▲羅巴克‧萊特仍在同一條走廊上。現在換成攝影機跟著他。

羅巴克‧萊特（旁白）

——但要找到套房的所在位置簡直是不可能的事。至少，對這位記者而言是如此。（一個地圖盲：這是同性戀的詛咒。）

▲羅巴克‧萊特轉錯方向，倒回原來的地方，再往回走，反覆對照地圖查看房間號碼。

羅巴克‧萊特（旁白）

涅斯卡菲先生的聲名遠播（他不只在廚師、警察和高階警官之間極其出名——在線民、告密者、抓耙子當中，就更不用說了），被讚譽為「警界料理」的偉大典範。

蒙太奇：

▲羅巴克・萊特在各部門辦公室裡探頭探腦。第一間：勤務調度中心（成排的電話、無線電操作員，以及掛在牆壁上的全市地圖，上面標示著最新緊急通報和警戒部署）。

<div align="center">

羅巴克・萊特（旁白）

「警界料理」起源自跟監行動中的便食和警車勤務中的點心，但已經演化、規格化為一套精緻且高度營養的料理，而且如果烹調得宜，簡直堪稱人間美味。

</div>

▲下一間：鍛鍊體能的健身房裡，員警穿著公家發放的緊身運動服進行各種健身訓練（拳擊、攀繩、投擲藥球）。

<div align="center">

羅巴克・萊特（旁白）

它的基本特點如下：易於攜帶，富含蛋白質，可以用非慣用手進食（因為慣用手要留著拿槍和做文書工作）。

</div>

▲下一間：射擊練習場靠近靶位這一端（子彈呼嘯聲）。

羅巴克・萊特（旁白）

大多數菜色都預先切分好了。沒有酥
脆的東西。吃起來不會發出聲音。

▲下一間：偽裝道具領取中心（假髮、假鬍子、神職人
員服裝）。

羅巴克・萊特（旁白）

醬汁脫水後磨成粉末，避免外漏和污
染犯罪現場的風險。

▲最後：一間很明顯沒有人留守看管的登記處。羅巴克・
萊特停下腳，一時被迷住的樣子。他隨意地踱入，來到
一間上鎖的拘留室前（一面牌子上有手寫字：「一號雞
籠」。

羅巴克・萊特（旁白）

用餐的人要自備攜帶式叉子，上面通
常刻著高深莫測的座右銘，以及各轄
區的不雅俗話。

▲牢籠裡有一個短小精幹、戴眼鏡的會計師（剛才沒被
人發現）睡在床鋪上，發出輕微的翻動聲。羅巴克・萊

特嚇了一跳，後退一步。會計師抬頭一看，眼神流露出驚恐。他輕聲說：

會計師

你們打算怎麼殺我？

羅巴克・萊特

（遲疑）

我想，這應該是一個誤認身份的情況。

▲會計師一臉懷疑。羅巴克・萊特指著牌子客氣地問：

羅巴克・萊特

你在雞籠裡待很久了嗎？

▲鏡頭外傳來一個刻意咳嗽／清喉嚨的聲音。羅巴克・萊特這時才發現現場還有一小隊之前他沒注意到的警察（抽菸、吃零食、讀書、剔牙，每個人都拿著滾筒彈匣衝鋒槍）。他們全都默默地看著他。羅巴克・萊特略一遲疑，開口致歉：

羅巴克・萊特

請原諒。

▲會計師困惑地看著這一幕。羅巴克‧萊特趕緊離開。鏡頭往下移至會計師床鋪下方的底板：

插入：

▲底板上有一堆歪歪扭扭的刻寫塗鴉。當中有一句，似乎寫著（隱約可以辨識）：「羅巴克‧萊特到此一遊」。

卡接：

▲高樓層一條狹窄的走廊上，遠端有一座非常狹小的電梯。電梯門打開，羅巴克‧萊特出現，往前走來。

<div align="center">

羅巴克‧萊特（旁白）
涅斯卡菲先生，即便在地方消防局見
習期間，就已經懷抱著遠大志向，而
在這一行裡，沒有比市警局的警察局
長私人餐廳主廚更崇高的職位了。

</div>

▲鏡頭平移至一道雙扇、對開的門，上面貼著一塊低調的牌子，注明「私人用」（Privé）。

內景，餐廳，夜晚

▲門被推開，羅巴克‧萊特探頭進來：

▲一間走樸實鄉村風格、以深色木材裝飾的房間，地板以寬木條鋪成，有大型樑柱支撐著低矮天花板，厚重的座椅和餐具櫥櫃有華麗雕花裝飾，並搭配蕾絲窗簾、深紅色地毯。一張精心擺設的餐桌旁坐著：一名健壯結實卻儀態優雅的八十歲女性，和兩位五十五歲的男性。其中一位男性看起來比實際年齡老，彎腰駝背、臉上有皺紋、蒼白、死氣沉沉。另一位男性看起來比實際年齡年輕，身材短小／肩膀寬闊，身穿剪裁精良的深色西裝，翻領上繡著紅線邊。他是警察局長。房間的另一頭，有一名穿著制服、圍著圍裙的年輕警員，旁邊有一位主廚（韓裔法國籍，玳瑁框眼鏡，厚瀏海，五十歲）站在廚房門邊。

▲全部的人都看著攝影機／羅巴克‧萊特。

▲警察局長看了看壁爐枱上的時鐘（時間：九點零二分）。他指了指餐桌旁唯一一張空椅子。羅巴克‧萊特看起來有些不好意思，走入房裡並坐下，輕聲說：

羅巴克‧萊特
請原諒我姍姍來遲。

警察局長

（瞬間熱情友善）

不要放在心上。萊特先生，容我介紹
我的母親：路易絲·德·拉·維拉鐵。
你可以叫她媽媽。我們都這樣叫她。

▲羅巴克·萊特向老婦人鞠躬致意。她的笑容展現強大
女當家的溫柔。局長指著另一位坐在桌邊的男子。

警察局長

這位是我交情最久的老朋友：花椰菜。
我第一次見他的時候，他還是個娘娘
腔的小男生，有捲捲頭和完整的牙
齒。現在他看起來像具死屍。

▲局長的童年玩伴自顧自笑起來，假牙發出響亮的碰撞
「喀噠」聲。羅巴克·萊特再一次鞠躬致意。局長指向
房間另一頭。

警察局長

角落那位是巡警莫泊桑。他會幫我們
上菜。

（向一旁說話）

上調酒。

▲巡警／侍者輕快端起擺著鋁製小保溫杯的托盤。當他送到餐桌前，一名男孩（法國、北非混血，十歲）身穿藍色實驗袍，從一個側門進來，手上抱著裝滿檔案和文件的箱子。他是吉吉。一名警校生／保母跟在他後面。局長看著他們走過，一邊介紹他，一邊懷疑兒子可能在搞事：

警察局長
這個穿著罪證實驗室工作袍的是我的
兒子吉吉。你又從我的個人資料庫裡
偷了什麼？

吉吉
未偵破案件的資料。

警察局長
跟萊特先生打招呼。

吉吉
你好，萊特先生。

羅巴克・萊特

你好，吉吉。

▲吉吉停下來調整箱子的平衡，並跟他握手。羅巴克・
萊特透過旁白說明：

羅巴克・萊特（旁白）

他的全名是：伊薩多爾・沙利夫・德・
拉・維拿鐵。

倒敘：

▲警察局長和年幼時的吉吉沿著一艘遠洋郵輪船邊走下
碼頭。裝卸工人吊起貨箱。船塢上飄著薄霧。

羅巴克・萊特（旁白）

警察局長和他的獨子，喪妻的鰥夫和
無母的孤兒，離開了小男孩出生的北
非殖民地，從此相依為命。吉吉當時
六歲。

▲年幼的吉吉搭著呼嘯前進的警車，頭探出車窗外。警
笛聲鳴響。在駕駛座上開車的是警察局長。

羅巴克・萊特（旁白）

警察局和警車就是他的教室。

▲年幼時的吉吉小心翼翼抓著一個彪形大漢沾滿墨水的粗大手指壓印在空白的逮捕／扣留紀錄表上。（在一旁看著的）警察局長露出滿意的神色。

羅巴克・萊特（旁白）

他接受鑑識人員指導，學習執法領域
傳統。

▲年幼的吉吉在一名樣子溫吞的店老闆口頭描述下，完成他的嫌犯素描，然後拿起來向大家展示：一個眼神狂亂、牙齒參差不齊的瘋子。店員點頭稱是。（在一旁看著的）警察局長再次露出滿意的神情。

羅巴克・萊特（旁白）

他畫的第一幅畫，是根據目擊者證詞
畫出的臉部合成圖像。

▲分割畫面：左邊，年幼的吉吉在電報機上敲打訊號；右邊，警察局長一邊聽、一邊做紀錄。

羅巴克・萊特（旁白）
他最早學會的文字是摩斯密碼。

（注：電子嗶嗶聲響。同一時間，畫面下方出現一排滾動字幕，內容是：「＊--＊＊-＊--＊＊-ＰＡＰＡ（爸爸）」。）

▲年幼的吉吉和警察局長一起站在勤務調度中心牆壁上的地圖前，研究緊急通報事項和警戒部署。

羅巴克・萊特（旁白）
我認為，這一切再明顯不過——

▲吉吉和警察局長手牽著手。

羅巴克・萊特（旁白）
他長大就是要當警察局長的接班人。

卡接：

▲吉吉仍待在羅巴克・萊特身邊。他清楚直接地道出：

吉吉
我讀過你的文章，在雜誌上。

羅巴克・萊特

（略遲疑）

你喜歡嗎？

吉吉

（籠統）

當然。

▲吉吉和保母經過一道暗門、步上一道狹窄的迴旋梯。
主廚這時已經站在警察局長身邊。

警察局長

我相信你已經很熟悉這位天才大廚
了，或至少聽過他的大名。

（驕傲，甚至帶點炫耀）

涅斯卡菲中尉。

羅巴克・萊特

（敬佩）

的確是。

▲餐桌邊的四個人全看著主廚。主廚先敬禮致意，再稍
息站立，冷靜而自信。警察局長點頭示意「開始吧」。

主廚離開。桌邊的人扭開各自的保溫瓶，將飄出煙霧的淡紫色液體倒進酒杯裡，輕啜起調酒。為之驚艷、著迷的羅巴克·萊特，以旁白說明：

羅巴克·萊特（旁白）

這牛乳般滑順的淺紫色開胃酒，香氣十足，藥草味顯著，帶著輕微到不能再更輕微的麻醉、鎮定效果（盛裝在小巧版、露營地與教室裡常用的保溫瓶裡，再冰鎮到有如冰河般的濃稠度）。它對所有人施展魔咒——只不過這魔咒在接下來的六十秒間旋即遭到破壞無遺。循著三條彼此重疊、充滿戲劇性的時間軸，發生了下列的事件：

插入：

▲一隻戴著黑手套的手按下馬錶。

（注：以下段落場景裡不同的三場戲幾乎發生在同一時間的一分鐘內，全是從同一個聲響——按下馬錶開始計時——算起。整個過程中，經過放大且發出回音的滴答

聲持續不中斷。）

蒙太奇：

▲ 1. 廚房：廚師點燃鍋爐、烤箱與火灶，火力全開，開始埋頭工作，例如切剁、攪拌、水煮、燉烤、翻煎、翻拌、加鹽、調味，等等。

羅巴克・萊特（旁白）
第一，涅斯卡啡先生展開他的神祕儀式（廚房門後發生的事，我既無法理解更難以描述。一直以來，我始終滿足於欣賞藝術家創作成果之樂，不去細究他的鑿刀或松節油裡的祕密）。

▲ 2. 托兒房（閣樓的一間遊戲室，房內擺滿書籍、著色顏料，還有塞爆了戲服的皮箱、一把搖椅木馬，等等）：吉吉和警校生／保母分別坐在一張小桌子旁的兩張小椅子上，讀著借來的大疊文件資料。

羅巴克・萊特（旁白）
第二，閣樓裡，臨時托兒房的天窗被人悄悄打開。

▲▲鏡頭由下往上搖，拍到上方的拱頂玻璃天花板。一片玻璃板幾近悄聲地挪移幾英寸，一隻戴著黑手套的手握著中口徑自動手槍（上面裝了滅音器）伸進屋內，槍管朝下斜傾、瞄準。

▲▲鏡頭由上往下搖回。警校生／保母站起身，走到畫面外。他再出現時，手上拿著一個菸灰缸並點起香菸。他吸了一口——接著，突然間，他和吉吉同時抬頭往上看天花板／天窗。

▲▲鏡頭快速由下往上搖。手槍擊發（經過消音，只發出低悶的「噗」一聲）。鏡頭外傳來重物倒地的聲音。

▲▲鏡頭再次由上往下搖。坐在小椅子上的警校生／保母已經喪命，頭部被子彈射穿，鮮血不斷汩汩流出，浸透了散落的文件，等等。吉吉不見蹤影。

▲▲一條繩索從上方垂入畫面中。「司機」（鼻子斷掉的前重量級職業拳手，一隻耳朵變形，額頭有縫針疤痕）戴著灰色棒球帽，藉由繩索滑下至地板；他穿著雙排扣、有黑色腰帶的灰色大衣，以及灰色馬褲、芭蕾舞鞋，而且像搶匪一樣用白手巾蒙住臉，肩膀上掛著一捆繩索。他躡手躡腳、輕快地衝出畫面。鏡頭外傳來忙亂的拉扯聲。

▲▲「司機」抓著吉吉回到鏡頭前。吉吉像小雞一樣被牢牢捆住、蒙上眼罩、塞住嘴巴。「司機」把吉吉從腰間抓起，深吸一口氣，彎下膝蓋，將他像馬戲團裡翻轉的空中飛人一樣往上一拋，讓他穿過天花板的天窗、飛到屋外。接下來，「司機」把繩索尾端綁到自己胸前的金屬釦環上，靜靜等候接應。

▲ 3. 餐廳：餐具櫃上一個小小的紅色指示燈亮起。巡警／侍者微微皺起眉頭。他打開櫥櫃門，拿出一具電話，送到餐桌上，將接線插入拋光橡木桌的嵌入式插座裡。

羅巴克・萊特（旁白）
第三，莫泊桑巡警接接收到一個不尋常的亮燈信號，把電話機送到長官身邊。

▲警察局長拿起話筒，並示意他的母親接起分機。

警察局長
請說。

▲局長和母親面色凝重地聽著。她做筆記。羅巴克・萊特與「花椰菜」交換緊張的眼神。

插入：

▲「媽媽」的筆記轉錄（附上英文字幕）：

> 你現在大概知道了，我們綁架了你
> 的兒子，藏匿在一個你永遠也不會
> 發現的安全地點。釋放「神算」（或
> 把他處決），小男孩就會安全回到
> 你的身邊。如果你們在太陽升起之
> 前沒有照我們的要求去做，你的兒
> 子將會慘死。

▲局長掛下電話，一臉迷惑。突然，他站起身，奔出房門。

卡接：

▲手繪的賽璐璐動畫，生動呈現明亮月光下市警局總部的屋頂。一名身材結實的綁匪站在敞開的天窗旁，另一位身材瘦削的綁匪站在一個黑色大竹籃裡。

羅巴克・萊特（旁白）
逃脫過程（以及最後的飛車追逐）在
隔週刊出的連環漫畫裡被生動（可能

有點誇大、加油添醋）呈現出來。

▲翻滾的男孩（吉吉）飛出天窗，身材結實的綁匪伸出雙臂抓住他，迅速把他丟進籃子裡，自己也跟著爬進去。瘦削的綁匪拉動氣閥的控制鏈，點燃以丙烷為燃料的火炬。籃子（鏡頭慢慢拉遠，顯示它是掛在一個匿蹤的漆黑熱氣球下方）往上升起……「司機」被吊掛在籃子下方，身軀在空中輕微擺盪。熱氣球往上升，逐漸消失在夜色中。

外景，狹窄巷道，白天

▲清晨時分，細雪飄落在一間公寓式旅社的台階上。

標題：

三天前

▲門打開，會計師探出頭來，緊張地往人行道四下張望。他頭戴帽子、身穿大衣走出門，胸前緊抓著一個黃色手提箱。他匆忙走在冷清無人的街頭，穿過狹窄的通道，進入一條巷子，來到一輛四十年代後期（配備鋼絲輪，車身兩側有腳踏板）出廠的雪鐵龍停放的位置。他坐進

車內，把手提箱塞到一旁，插入鑰匙、發動車子。車子引擎發出嗚咽、悶響、噴氣聲——卻無法發動。一名警察從車子後座現身，拿槍指著會計師的後腦。會計師從後照鏡看去，慢慢把雙手舉高。這輛車子的四周，又有十二名警員從藏身處（垃圾桶、窗台、集雨水桶、馬匹拉曳的貨車、輸煤槽）後方或下方現身。一輛倒檔駛入的囚車進入畫面中，發出煞車聲。會計師立即被帶出車外、上了手銬、送上囚車，鐵門「砰」地關上。

羅巴克‧萊特（旁白）

儘管在「冬日犯罪浪潮」這場惡名昭彰的安努伊黑幫火拚中，有不少惡棍和流氓順勢被清除，讓人額手稱慶，但過程中也奪走了數量可觀的無辜市民生命。由於專門從事不法勾當的會計師「神算」亞伯特意外落網（他的手提箱裡裝著城裡三大犯罪集團的交易紀錄），奉公守法的市民們因此重新燃起希望，期待盡速解決這場黑幫危機。但這個事件轉折，激怒了地下社會那些犯罪分子。

▲突然間，連發的機關槍火砲射穿了警車、雪鐵龍轎車、

集雨水桶、貨車、輸煤槽、周圍建築絕大部分的窗戶，以及現場幾位警員的身軀。倖存的警察展開反擊。

卡接：

▲談話節目現場，羅巴克·萊特岔開話題，對著主持人說：

羅巴克·萊特
就我個人來說，雖然當時我沒有認出「神算」，但我倒是認得那間牢房（順帶一提，這一段沒有寫在那篇報導中）。如果我說到豪威瑟先生，你知道我說的是誰嗎？

電視主持人
當然。
（對著觀眾）
小亞瑟·豪威瑟。《法蘭西特派週報》的創辦人兼總編輯。

羅巴克·萊特
我到安努伊的第一個星期，就遇到倒

霉事，在「砸鍋區」邊上的一家酒館
遭到逮捕（一起被捕的還有幾位剛認
識的同伴）。

電視主持人
罪名是什麼？

羅巴克・萊特
（簡單明瞭）
愛。你知道嗎，人們不見得會因為你
的憤怒、你的憎恨或你的驕傲而覺得
受到威脅──但愛的方向如果不對，
可能讓你陷入重大的危險中。以我為
例，它讓我在「雞籠」整整待了六天，
沒有在乎我的人來解救我、譴責我。
我的排版式記憶力裡，唯一跟本地有
關的號碼是：

插入：

▲印著「法蘭西特派週報」標準字樣的信紙上，寫著一
段簡短的訊息，內容是（豪威瑟本人的聲音唸旁白）：

親愛的萊特先生，很遺憾我們無法刊
登這些稿件，但我未來非常樂於考慮
刊登你的其他投稿──或者是，如
果你來到安努伊，請打電話給我。
我覺得你應該是懂寫作的人。A. H.
Jr.（簽名）。

▲縮寫名字簽名的下方，手寫著發行人電話號碼。

羅巴克・萊特（旁白）

印刷工人區，9－2211。

卡接：

▲羅巴克・萊特（三十歲）在警局牢房裡面。他形容憔
悴，鬍子沒刮，失魂落魄。

羅巴克・萊特（旁白）

我從未見過這個人。會有他的聯絡方
式，純粹是因為我想要一份工作。

▲一具電話機被人從牢房送餐口丟進來。羅巴克・萊特
拿起話筒、撥出號碼。

卡接：

▲時鐘的鐘面。

標題：

<div align="center">三十分鐘後</div>

▲鏡頭由上往下搖，帶出豪威瑟本尊（在牢房鐵欄杆的另一邊）。他坐在一張折疊椅上，啜著咖啡。牢房裡的羅巴克‧萊特，握著鉛筆的手正顫巍巍地填寫夾紙板上的一份表格。他寫完最後一句，從送餐口把夾紙板交出去。豪威瑟接過手，確認他填的資料。

<div align="center">**豪威瑟**</div>

讓我來看看。
（低聲快速唸）
中學學生報、詩社、戲劇社團……
（大聲唸）
寫過校歌，填詞譜曲。
（低聲快唸）
初級研究員、實習記者、助理編輯
……
（大聲唸）

火災和謀殺案。**我**一開始也是寫這
個。當然，報社是我老爸開的。

（低聲快唸）

跑過一點體育新聞、一點社會新聞、
一點政治新聞……

（大聲唸）

兩度入圍「最佳報導」決選名單。

（低聲快唸）

美國南部、中西部、東岸……

（大聲說）

真是幅員遼闊的國家。我二十年沒回
去了。

▲一名警衛出現，拿著一些表格文件要給豪威瑟填。他
試著客氣地打斷豪威瑟：

警衛

豪威瑟先生——

▲豪威瑟對他舉起一根手指，果斷地回應：

豪威瑟

現在不行。我正在面試。

▲警衛一愣，自動打退堂鼓。豪威瑟翻頁，繼續追問：

豪威瑟

你的文章很不錯。我在計程車上又讀
了一遍。你寫過書評嗎？

羅巴克．萊特

（猶豫）
從沒寫過。

豪威瑟

既然你還得在裡面再待幾個小時，他
們才能完成程序讓你出來，就趁現在
讀讀這本書──

▲豪威瑟拿出一本薄薄的精裝本小說，書名是《注意下
面！》，封面插畫是一杯用高腳杯盛裝的雞尾酒，色彩
豐富（冒氣泡，插著攪拌棒，杯緣有唇印）。封面上蓋
了一個章：「新書打樣」。豪威瑟把書從送餐口放進去。

豪威瑟

──然後寫一篇三百字的稿子給我，
稿酬是五百法郎，要扣掉我幫你付的

保釋金兩百五十法郎（但我會預付你
另外那兩百五十法郎的五成，給你當
生活費）。明天早上交初稿給我。還
有，萊特先生，不管你要怎麼寫，試
著讓它看起來像你是**刻意**要這樣寫。

卡接：

▲特寫羅巴克·萊特。他的眼中含淚。

羅巴克·萊特
謝謝你。

卡接：

▲特寫豪威瑟。他輕聲說：

豪威瑟
不許哭。

卡接：

▲談話節目上，羅巴克·萊特用陳述事實的口氣說：

羅巴克・萊特

他成了我接下來三十年間的老闆，同
時也是朋友。

（回頭引述自己的文章）

這天晚上後來以「千彈之夜」為人所
知（我再繼續往下背誦）。

蒙太奇：

▲一連串審訊逼供過程：倉庫裡，赤手空拳痛毆；把頭
浸到一缸冰水裡；一張臉被拖行滑過整個吧台，沿途撞
碎玻璃杯、酒瓶和搖酒器；一名惡漢被綁住腳踝，倒吊
在肉勾上；彪形大漢的一隻眼皮腫到睜不開，昏昏欲睡
盯著不停擺動的懷錶；兩名警察和一名嫌犯站在飛機跑
道上，一架低空飛行的警用飛機拋出一個不省人事的人。
他的身體在地面彈跳、滾翻，在骨頭斷裂聲中停下。

羅巴克・萊特（旁白）

警察局長和他的專家、分析師組成的
菁英團隊，為何能這麼迅速鎖定綁匪
巢穴所在地——這個嘛，我實在是不
知道。我猜這是他們的專業本領吧。

▲上了手銬的嫌犯一臉驚恐。兩名警察面無表情。其中一人，一手拿著筆記本、一手握著鉛筆說：

警察

我再問一次。

外景，公寓旅館，夜晚

▲一棟破舊的公寓建築最頂樓的窗戶透出光線。

羅巴克・萊特（旁白）

但總之，他們辦到了。

▲外牆破敗的六層樓建築下方，一條入口走道裡，骨瘦如柴的貓舔著空碟子。前方鋪著鵝卵石的小廣場上點著煤氣燈，周圍是結構不大牢靠的廉價公寓。不平整又狹窄的石階，從街角往上通向較高的環狀街道和通道。廣場的一側有一座人行步橋，另一側是鐵路桁架。人行道旁是一整排狹小的（已打烊）商店。地鐵站名：棚舍區。

▲角落裡，埋伏藏匿著大批嚴陣以待的警察、警車，以及囚車。當地居民（屠夫、魚販、菸草商、各式各樣的鄰里人物）在警方的路障後面不出聲地推來擠去。除了

可以隱約聽到從某個娛樂場所傳來的樂音，四下一片寂
靜。

▲充當臨時指揮中心的鎖匠店裡，褪色、長黃斑的古老
樓層平面圖和立面圖，攤開在一張長工作枱上。警用無
線電嗡嗡作響，有人正透過它低聲傳達戰略指示。警察
局長在媽媽、「花椰菜」和羅巴克‧萊特的環繞下，拿
著雙筒望遠鏡從店面窗戶的一個角落往外看。

▲鏡頭平移／上搖，回到破舊建築頂樓那扇亮著燈的窗
戶。

<div align="center">

羅巴克‧萊特（旁白）
</div>
　　這些人是誰？他們的身分稍後才揭曉：

內景，公寓，夜晚

▲一棟大面積公寓的頂樓樓層，有許多小隔間、凹角／
壁龕，還有無數通道連往其他相鄰建築的高樓層。

<div align="center">

羅巴克‧萊特（旁白）
</div>
　　他們是安努伊的黑幫老大和地下網絡
　　中間人從國外找來的一批匪徒和槍手。

▲起居室裡，「司機」正在調音、撥弄一把吉他；餐廳裡，一名虎背熊腰的男子（戴牛仔帽，穿西裝打領帶，戴墨鏡），發牌給一位令人望而生畏的老婦；廚房裡，一個瘦巴巴的小偷在拆一台收音機；走廊裡，三個體型各異的流氓在發呆、放空；浴室裡，四名歌舞女郎在洗澡、塗腳指甲油、注射嗎啡。一間上了掛鎖的臥室門前，擺著一雙鞋子（深紅色，繫了鞋帶，吉吉的尺寸）。

<div style="text-align:center">

羅巴克・萊特（旁白）
再加上一個足智多謀的小囚犯。他決
心要自己脫身，以節省納稅人的開支。

</div>

插入：

▲近乎全黑的黑暗中，吉吉被綁住的雙手。他用指尖拿著一枚半生丁硬幣對著生鏽的管子敲打著一種節奏。

內景／外景，衣櫃，夜晚

▲分割畫面。右邊，吉吉被綁在一張椅子上，關在黑暗的櫥櫃裡。左邊，其中一位嗑藥的歌舞女郎身上裹著毛巾，湊近上了鎖的門，一邊聽、一邊皺眉頭，嘴裡嚼著口香糖。

歌舞女郎

那是什麼聲音？

▲吉吉停止敲打。停頓片刻。

吉吉

是暖氣管裡的氣泡聲。當裡面處於壓
縮狀態，會發出這種聲音。

歌舞女郎

聽起來像摩斯密碼。

吉吉

（含混過去）
是有點像。對了，我是吉吉。妳叫什
麼名字？

歌舞女郎

我才不告訴你。我犯的可是重罪。

吉吉

（不放棄）
妳不是罪犯。妳只是個頭腦一時想不

清楚的歌舞女郎。

歌舞女郎

哈。

吉吉

妳才哈咧。

▲停頓。吉吉改變話題：

吉吉

妳餓了嗎？我聽到妳的肚子咕嚕咕嚕
叫。

▲停頓。吉吉再試一次：

吉吉

唱搖籃曲給我聽。我很害怕。

歌舞女郎

不要。

▲又停頓。歌舞女郎唱了搖籃曲。她嘆口氣。

歌舞女郎

你睡著了嗎？

吉吉

（輕聲）

是的。

插入：

▲警察局長的手，指間拿著一個小小的浮雕墜飾，墜飾裡是吉吉再年幼一點時的照片。

羅巴克・萊特（旁白）

局長全心全意疼愛吉吉。

▲局長在房間裡來回踱步，憂心忡忡地思考著。

羅巴克・萊特（旁白）

然而，他的腦袋（偵辦與調查犯罪活動的非凡機器）從晚餐起就開始轉個不停，現在正處於嚴重缺乏卡路里的狀態。

▲警察局長停下腳，喃喃自語著，最後終於屈服：

警察局長

媽媽？我餓了。

▲媽媽（顯然她就在等著這一刻）立即向在畫面外的隨從示意，並拿出一支折疊式叉子，迫不及待地把叉子打開。局長和「花椰菜」也比照辦理。巡警／侍者飛快將一張格子花紋的桌布在窗戶下方的工作枱上鋪好鋪滿。

▲鏡頭推軌平移至後面的房間（平時是鎖匠壓鑄、做車床加工的工作房），這裡現在成了臨時廚房。一條蛋糕在一排緊急備用蠟燭上加熱；一盤去殼的牡蠣冰鎮在乾冰上；一排小鍋子被放在暖氣管上加熱、烹煮；做好前置準備的魚和肉，放在從天花板吊掛下來的網子和籃子裡；可攜式火爐、本生燈的小火搖曳閃動著。涅斯卡菲以有如機器人的完美節奏持續攪拌著碗裡的肉湯。

羅巴克‧萊特（旁白）

涅斯卡菲，六年來頭一遭重回野地實戰。他準備好要大展身手了。

▲巡警／侍者從門口探頭進來並點點頭。

羅巴克・萊特（旁白）

變化╱改變就在轉瞬之間。

外景，鎖匠店，夜晚

▲屋外的警察和看熱鬧的居民全都屏息以待。隔著百葉窗，他們只能看到剪影：局長、媽媽、「花椰菜」、羅巴克・萊特，全都翹首看著涅斯卡菲端著餐盤上菜。警察局長站起身，揮著手做出聞香的動作。

羅巴克・萊特（旁白）

儘管只是吸入最微弱的絲絲香氣，警
察局長已經獲得動力，開始構思一套
多頭進擊的戰略計畫。

蒙太奇：

▲一連串分割畫面：右邊，警察局長坐在鎖匠店的工作枱餐桌旁，激動地對「花椰菜」說話，同時間只用左手不斷進食；左邊，一顆小小的、外殼長著斑點的蛋被切成兩半，露出裡頭層次分明的蛋黃慕斯。

羅巴克・萊特（旁白）	警察局長
開胃菜:轄區金絲雀魔鬼蛋，盛在以自身蛋白打發而成的蛋白霜內。	派一支突擊隊，固守南面和西面的出口。

▲右邊，坐在鎖匠店工作枱餐桌的警察局長，激動地對媽媽說話，同時間只用左手不斷進食；左邊，一碟野味和莓果。

羅巴克・萊特（旁白）	警察局長
下一道：燉煮腰子與市長家屋頂棚架生長的李子。	派一支特遣游擊隊封鎖所有東面和北面的出口路徑。

▲右邊，警察局長用一張建築樓層平面圖，（以箭頭和打叉符號）說明他的計畫／策略；左邊，形狀與包裝有如一顆糖果的小肉丸。

羅巴克・萊特（旁白）	警察局長（旁白）
接下來：酥皮羔羊碎小肉球。	在三棟相鄰建築物的隔牆上鑿通一條孔洞（圓周長 75 釐米）。

▲右邊，穿著獵裝的青少年男女駐守在高高的煙囪頂上；左邊，另一個保溫瓶。

羅巴克・萊特（旁白）	警察局長（旁白）
布拉歇牡蠣湯。	在屋頂上安排本地狩獵社團的業餘狙擊手。

▲右邊，四名裝備齊全、穿著傳統登山皮短褲的登山者擺出隊形在黑暗的小巷中攀爬；左邊，去骨、帶血、剁碎的烤鳥肉佐馬鈴薯丁，盛裝在紙杯裡。

羅巴克・萊特（旁白）	警察局長（旁白）
美味的城市公園鴿肉丁佐馬鈴薯。	升降梯井下方，派地方登山社的業餘攀岩手出動。

▲右邊，一名魁梧的摔角手（穿著條紋運動背心）被電話鈴聲從沉睡中喚醒、開燈；左邊，尼古丁鮮奶油布丁，上頭搭配了一抹白色。

羅巴克・萊特（旁白）	警察局長（旁白）
最後：菸草風味布丁佐超濃鮮奶油。	把傑羅波安 35 叫起來，讓他先熱身，以防萬一。

卡接：

▲回到電視談話節目，主持人客氣地插話：

電視主持人
我可以打個岔嗎？有個問題想請教。

羅巴克・萊特
當然。先讓我在這一頁折個記號，在我的腦袋裡。

電視主持人
不好意思，你說什麼？

羅巴克・萊特
喔不用理我。什麼事？

羅巴克・萊特
好了，你問吧。

電視主持人
你寫過美國的黑人、法國的知識分子、美國的南方浪漫主義代表作家，也寫過《聖經》經文、神話、民間傳說，還有真實犯罪事件、虛構犯罪故事、鬼故事、流浪漢小說、成長小說的評論——不過，相較之下，這些年

來你最常寫的都是跟食物有關。為什
麼？

▲羅巴克‧萊特坐直身子，雙臂緊緊抱住胸口。停頓。
他伸出手指頭開始算數：

羅巴克‧萊特
何人、何時、何事、何地、如何——
這些都是具體而有效的提問方式，但
我從進報社當實習記者時就學到了：
不管什麼情況下，如果你可以盡可能
控制住這份衝動，就千萬不要問人為
什麼，因為會讓對方覺得不舒服。
（指著自己現在的樣子）
看看我。

電視主持人
（遲疑）
請原諒，但我還是不得不讓你接受這
種——

羅巴克‧萊特
折磨。

電視主持人

——如果你願意的話。

羅巴克・萊特

（自省是一種惡德，最好隱而不彰，或直接作罷。）

羅巴克・萊特

好吧，我來回答你的問題，純粹是因為我累了，但我真的不知道我要說些什麼。

▲沉默。羅巴克・萊特放下雙臂，深深嘆了口氣，轉換腦袋／心情來回答。

羅巴克・萊特

孑然一身的異鄉人都很清楚，在暫時收容他的城市裡（以我為例，是法國的安努伊），當他走在（最好是月光下的）街頭，**別有一種淒美的感覺。**我在一天當中發現的美好事物，往往沒有任何人可以分享。但是在街頭巷口的某個角落，總是會有一張餐桌，為了我而準備。廚師，侍者，酒，杯子，**爐火。**是我選擇了這樣的生活。

這種孤獨的饗宴（就像一位志同道合
的伴侶）給予我最大的安慰和支持。

▲（或許有那麼）一滴眼淚從羅巴克‧萊特的臉頰上滑
落。電視主持人拿出一條乾淨的手帕遞給他。羅巴克‧
萊特乾笑兩聲，在接過那條手帕時，忍不住翻了個白眼
自嘲。

電視主持人
你還記得剛才做記號的地方嗎？

羅巴克‧萊特
當然了，「在此同時」。
（重新回到他的故事）
在此同時，對面的街上：

卡接：

▲收音機經過重新裝配之後，恢復收聽功能，傳送出一
個訊息：

警察頻道
呼叫，請注意：嫌犯的巢穴位於廣場

下沿的公寓頂樓；警員已經在附近和
周遭的屋頂就位；朝該位置前進時，
務必保持高度警戒。重複……

▲瘦子小偷連忙走出廚房，衝到前面的窗邊，把窗簾拉
開一條縫。其他的同夥也本能地立即圍到他身邊往外瞧。

卡接：

▲綁匪視角裡，下方廣場空無一人。一片寂靜。一根香
菸驀地從某個角落後方丟出來，在圓石地面上閃現火光。

▲「司機」瞇起雙眼。

卡接：

▲警察局長監聽著無線電，直覺突然間發作。他從鎖匠
店百葉窗的遮掩下望出去。公寓頂樓傳來第一聲槍響，
接著是一陣猛烈射擊。

卡接：

▲綁匪的巢穴裡，整層公寓瞬間化為一座要塞／軍械庫，

包括手槍、步槍、一具架在腳架上的機關槍，還有一架軍用榴彈發射器。每個人（「司機」、牛仔帽、老女人、歌舞女郎、流氓、小偷）朝著下方的廣場猛烈開火。

▲所有窗戶爆碎，磚瓦石牆迸裂，車輛被射成廢鐵。青少年狙擊手從屋頂回擊。警察尋找掩蔽。血泊、煙硝、倒臥的人、尖叫聲，等等。

▲警察局長（還有他的母親、他最好的朋友，以及我們的記者）蹲伏在鎖匠店的地板上，爆裂的碎片不斷灑落身上。他對著無線電麥克風不斷重複呼叫：

警察局長
停止射擊！停止射擊！停止射擊！

卡接：

▲公寓的一間夾層裡，一名矮小的老人，在外頭爆發槍林彈雨的同時，傾聽著暖氣管傳來的聲音。他對著生鏽的銅管戴起聽診器，開始做紀錄。

羅巴克・萊特（旁白）
在這場衝突稍歇之際，一名老邁的門

房──經歷過兩次大戰的老兵──一
瘸一拐地穿過街頭，送來一份謎樣的
訊息。

插入：

▲一小張方格紙上畫著一堆點與線，底下寫著一段譯文：
「派廚子過來」。

內景，鎖匠店，夜晚

▲櫃台上方的一顆燈泡破碎（被子彈打中）。槍戰畫下
句點。一片寂靜。

標題：

一個小時後

卡接：

▲滿目瘡痍的廣場。警察局長高舉著雙手，小心翼翼移
動腳步出現畫面中。他帶著一個擴音器。他的聲音在廣
場上迴盪：

警察局長

我要跟頂樓綁匪集團的頭子說話。

▲沒有回應。警察局長繼續說：

警察局長

你們那裡有堪用的廚房嗎？

▲沒有回應。警察局長繼續說：

警察局長

我的兒子需要吃點心。請准許我們派
轄區的廚師帶一些補給品和食材上
去。他會為你們準備份量足夠餵飽你
和其他所有共犯的晚餐（我們已經吃
過了）。

卡接：

▲綁匪們七嘴八舌討論（「當然不行！」、「他們在開
玩笑嗎？」、「把我們當笨蛋！」等等）。說到最後，「司
機」想通了一件事。他稍微靠近窗戶，然後大喊：

司機

是下面的廚子——還是涅斯卡菲本人？

▲警察局長做個手勢，涅斯卡菲出現。他朝上方對著看不見的綁匪們行禮致意，也同時與身邊的警察局長交換一個堅毅不屈（也流露出恐懼）的眼神。

內景，公務用樓梯，夜晚

▲涅斯卡菲，拖著長長的影子，攜帶成堆成塔的紙箱和紙盒（裡頭有肉、蔬果、麵包、奶油等等）冷靜地爬上迴旋階梯。那堆食材的最上方，是一個大碗裡裝著小蘿蔔（radish）——黑暗中看起來在隱隱發光。

內景，廚房，夜晚

▲綁匪們圍著一張早餐桌，各自坐在椅子或腳凳上。桌子上，類似監獄用的分格餐盤裡，放著九份一模一樣的晚餐，菜色有：鹹香的派餅、蔬果泥、綠色蔬菜和小蘿蔔。一旁的邊櫃上，擺著另外兩份餐盤。涅斯卡菲站在另一邊，雙手抱胸，圍裙上沾了油漬。背景裡：火爐、烤爐和水槽有如戰場一般，滿是散落的鍋、碗、刀子、湯匙等等。隔壁房間裡，小偷從機關槍的望遠鏡裡查看樓下

的情況。

▲涅斯卡菲不亢不卑地說明主菜：

涅斯卡菲

烏鶇派。

▲涅斯卡菲微微後退一步，準備告退。

▲「司機」舉起手指示意「等一下」。他飛快拿了一個小碟子，從自己的餐盤、他左右兩邊的流氓和老婦的餐盤上每一道菜各挑取了一小塊，然後把碟子交給涅斯卡菲。

▲綁匪們盯著涅斯卡菲。他毫不遲疑地拿出自己的折疊叉子，把碟子裡的菜全部吃光——包括最後那一塊小蘿蔔。

羅巴克‧萊特（旁白）

主廚當然應要求試吃了每道菜，因此
吃下致命的毒——

▲小偷出現在門邊，來取他的餐盤。一名歌舞女郎（嘴

裡說著「給小男孩的」）拿著另一個餐盤從走廊走出去，其他綁匪開始進攻他們的晚餐。

▲「司機」突然停下動作，其他人跟著舉旗不定，怔怔看著他。「司機」果斷地對主廚說：

司機
把食譜寫下來。

▲涅斯卡菲點頭，全部的人又繼續狼吞虎嚥。

卡接：

▲綁匪的巢穴同時間有三方人馬攻堅：一面牆被炸出一個大洞，另一面被鑽孔機鑿穿，高山攀岩者也從天花板的機關門降落。公寓裡擠滿了登山隊員和突擊隊員，現場狀況讓他們愣住了。

羅巴克‧萊特（旁白）
——但涅斯卡菲倖存了下來，這要歸功他超凡鐵胃的強大韌性（透過一道又一道最濃郁、最強烈的料理反覆鍛鍊和強化）。

▲橫陳在地板上的是：喪命的綁匪和東西吃個精光的餐盤。涅斯卡菲躺在他們之間——意識不清、打冷顫，但是還活著。突擊隊立刻對他展開急救，給他施打三支預先注滿鮮豔藥物的針劑，往他的喉嚨塞入一根管子，為他的眼睛點入滴劑，以及對雙臂、雙腿和心臟進行按摩。他們持續進行搶救的同時，攝影鏡頭平移出這個房間，經過走廊，來到門被打開的櫥櫃。地板上有個餐盤，裡面有東西沒吃完，留著三塊小蘿蔔。

羅巴克・萊特（旁白）

他當然很清楚：不管用什麼方式料理小蘿蔔，吉吉都深惡痛絕。在他年輕的生命裡，他碰都不曾碰過它（甚至連說都不想說出這個字眼）。

▲房間另一頭還有一個餐盤，裡頭同樣也留下幾塊小蘿蔔。

羅巴克・萊特（旁白）

但是，說巧不巧，「司機」也討厭小蘿蔔。

▲外頭警鈴聲大作。突擊隊衝到窗邊，往下看向廣場。

（注：下一段完全以手繪的賽璐璐動畫呈現，繪畫方式和風格完全比照前面的熱氣球脫逃段落。）

卡接：

▲突擊隊視角：從窗口俯視下方的廣場。一輛雙門雪鐵龍（「司機」開車，吉吉坐在旁邊）撞開公寓中庭柵門，呼嘯著駛入廣場，衝破路障並衝散了現場警員和旁觀人群，再橫衝直撞開進路標寫著「扒手死巷」的巷子裡。

▲警察局長、媽媽、「花椰菜」和羅巴克・萊特衝出鎖匠店，跳上他們自己的雪鐵龍。局長發動車子，但引擎只是發出「噗、噗」聲響，無法啟動。

▲一連兩次 U 型迴轉後，「司機」和吉吉的雪鐵龍來個急煞，橫衝直撞地從死巷疾駛回廣場。摔角手從一輛囚車上跳下來，一個箭步站到「司機」的雪鐵龍車身前方，縱身一躍趴到車頭上。「司機」嚇了一大跳，吉吉則是看起來很興奮。摔角手扯爛了車窗雨刷，打算把車拆了，同時又死命不讓自己掉下去。「司機」加速轉一個彎，開上另一條路。

▲警察局長終於讓引擎發動。他的腳猛踩油門，加速追

趕對方的車子。

▲狹小的街道，大大小小的各種轉角，一條隧道和一座橋。兩部車呼嘯穿過沉睡的城市。來到一座山丘頂上，「司機」緊急煞車後跳車（用繩索綁住的吉吉被緊緊夾在他的手臂下）。他快速衝下一道階梯，摔角手緊追在後。

▲尾隨的警察局長也跟著停下車。他和羅巴克·萊特跳下車追逐他們（媽媽和「花椰菜」留在車後座）。

▲這場高速徒步追逐中，他們穿過一條大排水管、經過人行天橋、鑽過建築鷹架、爬過一道石牆——最後又回到原本丟棄的車輛。「司機」迅速回到駕駛座，發動引擎。他啟動車子的同時，摔角手又成功趴上車頭蓋，一臉憤怒。警察局長和羅巴克·萊特再次與媽媽、「花椰菜」會合，飛車追逐再次重新開始。

▲在一條長長的直線車道上，吉吉突然從汽車的天窗探出頭來。他終於解開綁住手的繩索，雙手可以自由活動了。「司機」一邊駕駛雪鐵龍、一邊嘗試把他抓下來。警察局長對羅巴克·萊特大喊：

警察局長

換你來開！

▲局長從飛馳中的汽車車窗鑽出，爬到車頭蓋上。受到驚嚇的羅巴克・萊特連忙移坐到駕駛座。吉吉整個人從車頂鑽了出來，接著從奔馳的車子上，朝另一部車上跳去。他張開雙腿、雙手，以飛翔的姿勢落入父親的懷抱。衝擊力道讓兩人撞上擋風玻璃（玻璃破裂）、彈上車頂，再從破裂的帆布頂蓬掉下來，落在媽媽和「花椰菜」的大腿上。

▲「司機」在下一個轉彎處判斷錯誤，車子滑出馬路、撞破護欄，飛落在一個乾涸的河床上，瞬間爆炸並化為一個壯觀的大火球。摔角手身手矯健地翻滾到安全處，以「中立姿勢」[36]落地。

羅巴克・萊特

在這場漫長的晚餐之約過程中，我所見證到最觸動人心（也最令人震驚）的一幕或許是這個：

▲汽車後座裡，吉吉用力打了父親一個耳光。警察局長的帽子、眼鏡、香菸、假髮貼片和眉毛，全都被打飛了。

局長吃了一驚，吉吉也一臉驚嚇。局長很快重新貼好他的假眉毛——父子倆接著同時開始大哭和大笑、親吻與擁抱彼此。

（注：回到真人實景畫面。）

外景，警局總部，白天

▲一隊武裝警察護送一名便衣刑警——會計師的黃色手提箱銬在他的手腕上——過馬路到一輛停在對街的裝甲運輸車。但便衣刑警絆到路緣、不慎跌倒，手提箱倏然彈開，裡頭的文件隨即飛散在空中，宛如籠罩河畔的一團雲霧。

<div align="center">

羅巴克・萊特（旁白）

在虛構故事裡，那些犧牲、奪走眾多
生命的不義之財，通常會被命運之手
取走，化為煙霧，消散在風中，諸如
此類。不過，這情況在現實並未發生。

</div>

▲鏡頭垂直下降至人行道底下的一個地下密室，望過去無邊無盡，存放著無名的檔案櫃和被遺忘的儲物箱。

羅巴克・萊特（旁白）

那些黑幫交易紀錄被保管在地底下有
溼度控制的證物保險庫，但鑑於法院
的判決（黑幫賄賂的操控下），整批
資料被宣判在法律上不予採信──

▲攝影機垂直上升，回到那片四散在空中的文件集結成
的雲霧。

羅巴克・萊特（旁白）

──如此看來，虛構故事裡的設計，
用來描繪這宏大卻終究是一場空的主
題似乎是正當、正確的。

內景，監牢，白天

▲身陷囹圄的會計師在吃早餐，看起來很開心。涅斯卡
菲坐在牢房外，仍吊著點滴，看上去只比之前糟一點而
已，應該不會有大礙。他看著會計師吃東西，也給自己
倒了一杯淡紫色開胃酒（當然，是從保溫瓶裡倒出來）。

羅巴克・萊特

諷刺的是，亞伯特先生，聲名狼籍的

會計師，整起事件的源頭，從星期四的晚餐到星期一的早餐，完全被人忘在雞籠裡，差一點餓死。所有人當中，只有還在調養中的涅斯卡菲仍保持清醒，親自為他準備了一份警察歐姆蛋，包在一張前一天發出的搜索令中，熱騰騰地送來。

內景，電視台攝影棚，白天

▲回到談話節目，羅巴克・萊特引述了最後的句子作結：

羅巴克・萊特
那天早上，「神算」吃得很滿足。

▲沉默。滿懷敬佩之意的主持人，轉頭看著攝影機。

電視主持人
雙子星牙粉廣告時間。

內景，作家（羅巴克・萊特）辦公室，白天

▲羅巴克・萊特在沙發床上休息、抽煙，雙手交疊放在

腿上。角落裡，開心作家讀著袖珍版地圖集，一邊吃著麵包棒。豪威瑟把腳跨在書桌上，翻著順序凌亂的稿紙。他低聲抱怨：

豪威瑟

這本來應該是一篇關於一位偉大主廚的文章。

羅巴克・萊特

（不為所動）
有啊，有某部分是。

豪威瑟

這是「滋味與香味版」的專欄。

羅巴克・萊特

我明白，你交代得很清楚。不過，你大概沒理解：我可是在**違反**個人意志之下，被人開槍、丟手榴彈。本來我只是想吃**一頓**而已（也確實達到目的，食物非常美味，我也描述了不少細節）。

豪威瑟

（沒有信服）

涅斯卡菲總共只說了一句話。

羅巴克・萊特

（長停頓）

好吧，我的確~~刪去~~一些他告訴我的
事，因為它太令我難受了。你要的話，
我可以放回去。

豪威瑟

（謹慎樂觀）

他說了什麼？

▲羅巴克・萊特移步到垃圾筒，快速翻揀後拿出一坨稿
紙，拋給豪威瑟。他伸手一把抓住，飛快攤開它。

外景，鎖匠店，夜晚

▲路邊的水溝旁，死去的綁匪屍體蓋著白布，整齊排列
在小圓石路面上。一盞路燈下，警察局長緊抓著身邊的
吉吉，對新聞記者們說話。白色帳棚內，涅斯卡菲閉著
眼，躺在輪床上繼續接受靜脈點滴注射。羅巴克・萊特

坐在他旁邊的凳子上。

▲突然間，涅斯卡菲開口說話：

涅斯卡菲
它有一種風味。

羅巴克‧萊特
（遲疑）
你說什麼？

涅斯卡菲
加在小蘿蔔裡的毒鹽。它有一種風味，是我完全陌生的。像是某種苦澀、發霉、辛辣、香辣、油油的──泥土。我這輩子還沒有嘗過這種味道。它不是很可口，又有強烈毒性，但畢竟仍是一種新的風味。到了我這個歲數，這種事很罕見。

羅巴克‧萊特
（停頓）
我很敬佩你的勇氣，中尉。

涅斯卡菲

（真誠）

我不是勇敢。我只是不想讓大家失
望。

（解釋）

我是外國人，你懂吧。

羅巴克・萊特

（長停頓）

這城市裡像我們這樣的人多得是，不
是嗎？我也是外國人。

▲涅斯卡菲很清楚這一切。他說，有點像囈語：

涅斯卡菲

尋找某樣失落的東西。失落／想念
（missing）某些留在過去的東西。

▲羅巴克・萊特點頭表示理解。他靜靜地說：

羅巴克・萊特

也許，運氣好的話，我們可以找到錯
過的事物，在我們曾經稱為「家」的

地方。

▲涅斯卡菲悲傷一笑，搖頭表示不可能。

卡接：

▲回到豪威瑟和羅巴克・萊特。豪威瑟開心又懊惱地說：

<div align="center">

豪威瑟
</div>

它是這整篇最棒的部分，是這篇文章
應該被寫出來的**理由**。

<div align="center">

羅巴克・萊特
</div>

（受寵若驚／惱怒）
我完全不能同意。

<div align="center">

豪威瑟
</div>

（遲疑）
好吧，總之，別把這段刪了。

附記

（頁 270 － 276）

內景，編輯室，夜晚

▲桌子上：樣稿。沙發上：編審和法律顧問。角落裡：開心作家。另外還有貝倫森、賽澤瑞克、奎曼茲。送稿小弟（在門邊徘徊，顯然仍受雇於這家雜誌社）臉上再次淌著淚水──不過，其他人似乎也都是如此。

▲門打開，羅巴克·萊特走進來。他站著不動，定定看著屋內另一頭。女校友從她手中的筆記本中抬起頭。

女校友
大家都到了吧？我想你已經聽說，是
心臟病。他掛了。

▲書桌上，豪威瑟的遺體被人用一張桌布蓋住，四周是散落的電報。一名大鬍子醫師拿下聽診器，塞到一個擺在屍體胸口上的手提袋裡。

醫師
我先告辭了。

▲醫師取了袋子離開。校友緊咬著牙、壓抑情緒──接著，她突然開始啜泣。貝倫森抓住她的手臂安慰她（有些嚴厲）。奎曼茲指著門上方，簡單地說：

奎曼茲

不許哭。

▲女校友立刻停止哭泣。她做了個深呼吸。羅巴克・萊特掀開桌布的上半部，注視了豪威瑟（安詳的）臉片刻，然後再把它蓋回去。開心作家不留情地問：

開心作家

有人會來把他帶走嗎？

▲法律顧問看了看手錶。他解釋：

法律顧問

殯儀館的人在罷工。

▲從編輯室看隔壁房間（透過玻璃隔板）：醫師在電話上吩咐一些安排。經常出沒這裡的那名侍者帶著一個美式生日蛋糕走進編輯室，現場狀況讓他有點不知如何是好。羅巴克・萊特把手放在豪威瑟的肩上，他問：

羅巴克・萊特

當時有誰在場？

編審

他自己一個人，正在讀生日的賀電。

▲侍者把蛋糕放桌上，點起一根火柴。奎曼茲直接阻止：

奎曼茲

不要點蠟燭。他已經死了。

▲停頓。侍者吹熄火柴。賽澤瑞克傷心地低聲說：

賽澤瑞克

我要吃一塊。

▲侍者為賽澤瑞克準備了蛋糕。羅巴克‧萊特做手勢：
也給我一小片。女校友整理好自己的情緒。

女校友

我們得寫點東西。誰想來寫？

▲校稿員飛快在一張小紙條上寫字。她彈了一下手指，
把紙條交給送稿小弟，一邊解釋：

校稿員

我們有一份檔案。

▲送稿小弟奔出門外。赫米仕‧瓊斯在一張餐巾紙上作
畫。他說：

赫米仕‧瓊斯
我正在進行美術的部分。

插入：

▲電影一開始出現過的豪威瑟人物漫畫，已經完成三分
之二。

▲賽澤瑞克端詳漫畫，露出微笑。

賽澤瑞克
是他沒錯。

▲羅巴克‧萊特打開（在死者身旁的）電動打字機，一
邊對在場的所有記者說：

羅巴克‧萊特
大家一起寫吧。

▲作家們的各種反應：有人從椅子上站起來，有人兩手交握在身前，有人看著天花板，有人陷入沉思等等，開始在腦袋裡構思內容。困惑的侍者發問：

侍者

要寫什麼？

女校友

訃告。

▲侍者點點頭，終於明白怎麼回事。送稿小弟拿著一個文件夾回到房間，在書桌上攤開它。羅巴克·萊特一邊打字、一邊逐字唸出來：

羅巴克·萊特

小亞瑟·豪威瑟。生於北堪薩斯，距離美國地理中心十英里。

女校友

母親在他五歲時死了。

編審

報社發行人之子，本雜誌的創辦人。

貝倫森

《法蘭西特派週報》，原名《野餐》
雜誌。

奎曼茲

是基本上沒什麼人讀的《堪薩斯州自
由城太陽晚報》的週日副刊。

賽澤瑞克

它是從一次度假開始的。

赫米仕・瓊斯

這是真的嗎？

賽澤瑞克

多多少少。

▲低聲咕噥，笑中帶淚。羅巴克・萊特最後說：

羅巴克・萊特

接下來呢？

卡接：

▲從隔壁房間看編輯室（透過玻璃隔板）：羅巴克・萊特繼續打字，作家們和職員們圍在他身邊，繼續回憶和述說。

全書譯注

1 《勾魂儡魄》是美國國際影業公司（American International Pictures）在1968年發行的多段式電影，三段故事改編自十九世紀美國作家愛倫坡（Edgar Allan Poe）的恐怖小說，由三位歐洲導演羅傑·華汀（Roger Vadim）、路易·馬盧（Louis Malle）、費德里科·費里尼（Federico Fellini）分別執導。

2 蒙帕拿斯是位於法國巴黎塞納河左岸的一個區域，當地酒吧與咖啡館林立，是眾多藝術家聚集、人文薈萃之地。

3 《小報妙冤家》是1940年的美國經典喜劇電影，由卡萊·葛倫（Cary Grant）和蘿莎琳·羅素（Rosalind Russell）擔綱主演。它與更早在1931年的《犯罪的都市》都是源自1928年的百老匯戲劇《The Front Page》。

4 安德森自言《法蘭西特派週報》是「給新聞媒體和新聞工作者的一封情書」。這份致謝名單包含眾多與《紐約客》雜誌相關的編輯、特派記者、散文作家。他們啟發了安德森這部電影的創作靈感，也成了電影中多位角色的原型。

5 比爾·莫瑞飾演電影裡這位講話不留情面、但是對記者百般維護的總編輯。魏斯·安德森在《紐約客》雜誌的專訪中自承，這個角色是根據《紐約客》的前兩任總編輯哈洛德·羅斯和威廉·蕭恩打造。安德森說：「羅斯對作家們的情感很深……他重視他們，但也認為他們像瘋狂的孩子，需要一點手段或哄騙。至於蕭恩，他似乎是你所能期待的，最溫和、最尊重人、最會鼓勵人的主管。我們試著把這兩位融合在一起。」

6 本片主要拍攝地點在法國西部城市安古蘭（Angoulême）。電影一開場的雜誌社場景，則明顯是向法國導演賈克·大地（Jacques Tati）的代表作《我的舅舅》（*Mon Oncle*）致敬——不只是雜誌社的建築造型與《我的舅舅》開場的大樓外觀相近，稍後調皮的小學生惡作劇段落也極為類似。

7 阿多尼斯（Adonis）是希臘神話裡俊美、極具吸引力的年輕男子，深得女神愛芙羅黛蒂（Aphrodite）的喜愛。

8 這裡豪威瑟要求的顯然是感恩節火雞大餐，用誇張的說法要求插畫家把火雞的配料和清教徒移民先賢（Pilgrims）一起畫到桌面上。美國的感恩節傳統，和殖民初期所謂「移民先賢」的拓荒者在北美洲原住民協助下墾荒的傳說有關。

9 安妮女王建築（Queen Anne style）是大約在1880－1910年風行於美國的復古風格建築。

10 令（ream）是紙張的單位，一令為五百張。

11 和這部電影中的許多配角一樣，這位編輯部員工在故事中沒有姓名，代稱是「優等成績畢業的女校友」（cum laude alumna），簡稱「女校友」。

12 荷柏聖・賽澤瑞克（Herbsaint Sazerac）的姓、名，分別取自紐奧良出產的兩種酒名。這個角色主要是根據《紐約客》作家約瑟夫・米契爾（1908－1996）所打造。米契爾最知名的作品是對紐約這座城市的描寫，特別是各種街談巷語、歷史掌故，以及都市黑暗面、小人物的刻畫。此外，比較特殊的一點是，米契爾自1964年之後，一直到他去世前的三十多年時間，他不曾在《紐約客》發表過任何一篇文章，但是仍如常到公司上班並支領薪水。電影中開心作家（cheery writer）的角色顯然也是脫胎自米契爾。

13「安努伊」是電影裡虛構的法國城市，全名為安努伊－蘇－布拉歇（Ennui-sur-Blasé），這個城市名稱包含了兩個在英文裡也常用到的法文單字：ennui意謂「厭煩」、「無聊」，blasé則有「厭倦」、「漠然」之意。兩個單字的字義看似相近，但ennui是一種對生活中的事物感到無趣或空虛的感覺，blasé則是一種對生活中某些方面失去興趣的狀態。

14 鞋筒上有多個釦子，流行於19世紀末和20世紀初，通常高達腳踝。這種鞋款已較少在日常生活中看到。

15 基督寶血（the Blood of Christ）指聖餐裡用的酒。

16「具體藝術傑作」（The Concrete Masterpiece）標題一語雙關，一方面指涉在1930年代起，強調幾何抽象線條的具體藝術（concrete art）畫風；另一方面，電影中的畫作也是如假包換畫在混凝土（concrete）的牆上。

17 貝倫森（蒂妲·史雲頓飾演）敘述的這段故事，主要是根據作家S.N.貝爾曼在《紐約客》雜誌上關於藝品收藏家杜文男爵（Lord Duveen）的報導。貝倫森這個角色的造型，則刻意仿效了美國藝評家暨記者羅莎蒙·貝尼爾。在她成為美國各大美術館的知名講者之前，就已經與多位當代藝術家包括馬蒂斯、畢卡索、米羅等人熟識。

18 法國舊的貨幣單位，一百生丁等於一法郎。

19「生命之水」（eau-de-vie），一種法國水果白蘭地，通過發酵後再蒸餾製成，無需在桶中陳醸。原料是除了葡萄以外的任何水果，傳統口味包括梨、黃李、覆盆子、杏、櫻桃、蘋果和桃子。

20 在藝術中，周邊視覺（peripheral vision）可以用來描述觀眾對作品的整體感知，尤其是當觀眾並非直接注視作品中心時。例如一幅畫作可能有一些細節或元素只能在周邊視覺中感知，而這些細節或元素可以幫助觀眾更理解整幅畫作。

21「保留」（on hold），藝術品拍賣或藝術展覽等場合中的術語，意味著某人或機構希望暫時預留一件藝術品，以便更進一步考慮或購買。

22 奎曼茲（法蘭西絲·麥朵曼飾演）這個角色的主要的靈感來源是梅薇思·蓋倫特。這位加拿大籍作家，大半生在法國工作和生活。1968年「五月學運」期間，她為《紐約客》撰寫了多篇相關報導。此外，奎曼茲這個姓氏是借自美國著名作家和攝影師吉兒·奎曼茲（Jill Krementz），曾擔任《紐約客》的攝影師，丈夫是美國當代知名小說家馮內果（Kurt Vonnegut）。本段故事的主角柴菲萊

利，主要是根據蓋倫特報導中關於「學運友人Z」的描述。角色的名字借自義大利導演法蘭哥・柴菲萊利（Franco Zeffirelli）。他最知名的作品當屬1968年的《殉情記》（*Romeo and Juliet*）。

23 這句台詞原文 "It's a little damp." 一語雙關，一方面筆記本因為沾了水而潮溼，另一方面是奎曼茲批評柴菲萊利的文字內容黏滯不通順。

24 在西洋棋中，逼和（stalemate）是和局的一種形式。這裡的 stalemate 一語雙關，形容學生和警方的衝突陷入了「僵局」。

25 「戰國風雲」是一種桌遊，透過外交談判、戰爭、結盟等手段的策略來爭勝。

26 西洋棋賽中，推倒自己的國王意味著主動認輸。

27 舞台旁白（stage whisper），是指舞台表演中，有意讓觀眾聽到的低聲旁白。

28 在電影中，「高人」（Tip-Top）是偶像流行歌手的名字，由「果漿樂團」（Pulp）的主唱兼吉他手賈維斯・寇克飾演。弗朗索瓦・馬里・夏維（François-Marie Charvet）是個虛構的人物，但他戴著眼鏡、叼菸斗的形象，不難讓人聯想到法國「68學運」期間在索邦大學任教的思想家沙特（Jean-Paul Sartre）。

29 短易位（Le petit roque），西洋棋特殊棋步「王車易位」的一種，指國王向一旁的車／城堡（Rook）移動兩格，而車移到國王另一邊，目的是將國王轉移到安全的位置，同時讓車投入戰鬥。每一局棋中，雙方各只有一次機會執行這種特殊棋步。

30 西洋棋步的術語，Kt.代表騎士（knight），Q. B. 3是代表在棋盤橫排第三排的后翼主教（Queen Bishop）。（后翼主教是指西洋棋開局前在皇后側邊的主教，在國王側邊的另一個主教則是王翼主教。）

31 附錄（appendix）在英文裡也有闌尾的意思。這一段是茱麗葉比

畫自己的闌尾，諷刺宣言為何還需要附錄。痕跡器官（vestigial organ）是生物學名詞，指生物因適應環境在演化過程中逐漸退化，但仍存於生物體內可作為演化證據的器官。闌尾也常被歸為痕跡器官。

32 羅巴克・萊特的角色靈感來源主要是兩位小說家：詹姆士・鮑德溫和A.J.李伯齡。他們兩人都有很長一段時間在法國寫作，並且為《紐約客》供稿。和電影裡的羅巴克・萊特一樣，鮑德溫也以同志作家的身分旅居海外，也曾經參加類似的電視談話節目討論自己的作品。另一方面，電影裡的綁匪故事主要是根據李伯齡在《紐約客》雜誌裡的〈綁匪巢穴筆記〉報導。羅巴克・萊特對於美食的偏好也是借用自李伯齡在小說裡的描述。

33 美國南部哥德風格（The Gothic American South）是一種文化現象，這裡經歷奴隸制度、南北戰爭、重建時期、民權運動等一系列歷史事件的洗禮，形成獨特的文化和社會風貌，通常被視為具有「古老、神祕、陰鬱、優雅、浪漫」等特質，影響及文學、音樂、建築、飲食和傳統生活方式等方面。

34 照相式的記憶（photographic memory），中譯又稱「影像記憶」，是指短暫見過物品之後，毋須借助輔助記憶的工具，即可極精確地從記憶中召喚圖像的細節。劇中的羅巴克・萊特唯獨只對文字有過目不忘的記憶，因此他自稱是「排版式的記憶」（typographic memory）。

35 傑羅波安（Jeroboam）在本片中是擁有巨無霸身材的摔角手。這個名字源自《聖經》，是以色列南北分裂後北國以色列的第一任國王（在位期間：西元前931－909）。它同時也是葡萄酒專用術語，指的是三公升裝的特大號酒瓶。

36 中立姿勢（neutral position）是摔角比賽的專用術語，指比賽開始前雙方準備就位的姿勢。顧名思義，它是讓裁判確保沒有一方選手得利的「中立」位置。

法蘭西特派週報【典藏劇本集】
The French Dispatch (Screenplay)

作　　　者	魏斯·安德森（Wes Anderson）	
譯　　　者	葉中仁	
封 面 設 計	萬勝安	
內 頁 排 版	高巧怡	
行 銷 企 劃	蕭浩仰、江紫涓	
行 銷 統 籌	駱漢琦	
業 務 發 行	邱紹溢	
營 運 顧 問	郭其彬	
責 任 編 輯	林淑雅	
總 編 輯	李亞南	
出　　　版	漫遊者文化事業股份有限公司	
地　　　址	台北市松山區復興北路331號4樓	
電　　　話	(02) 2715-2022	
傳　　　真	(02) 2715-2021	
服 務 信 箱	service@azothbooks.com	
網 路 書 店	www.azothbooks.com	
臉　　　書	www.facebook.com/azothbooks.read	
營 運 統 籌	大雁文化事業股份有限公司	
地　　　址	台北市松山區復興北路333號11樓之4	
劃 撥 帳 號	50022001	
戶　　　名	漫遊者文化事業股份有限公司	
初 版 一 刷	2023年4月	
定　　　價	台幣450元	

The French Dispatch (Screenplay)
Copyright © 2021 Wes Anderson
This edition arranged with FABER AND FABER LIMITED
Through Big Apple Agency, Inc., Labuan, Malaysia
Complex Chinese translation copyright © 2023 by Azoth Books
Co., Ltd.
ALL RIGHTS RESERVE.

國家圖書館出版品預行編目 (CIP) 資料

· 法蘭西特派週報(典藏劇本集)/ 魏斯. 安德森(Wes
Anderson) 著；葉中仁譯. -- 初版. -- 臺北市：漫遊者
文化事業股份有限公司出版：大雁文化事業股份有限
公司發行, 2023.04
312 面；14.8x21 公分
譯自：The French dispatch(screenplay).
ISBN 978-986-489-768-1(平裝)
1. 電影劇本

987.34　　　　　　　　　　　112002363

ISBN　978-986-489-768-1

漫遊，一種新的路上觀察學
www.azothbooks.com
漫遊者文化

大人的素養課，通往自由學習之路
www.ontheroad.today
遍路文化 · 線上課程